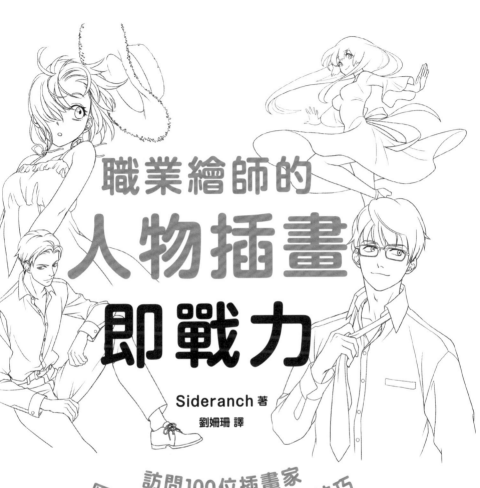

職業繪師的
人物插畫
即戰力

Sideranch 著

劉姍珊 譯

訪問100位插畫家
匯集而成的200個想法與技巧

楓書坊

前言

感謝各位購買《職業繪師的人物插畫即戰力》這本書。

本書訪問了100位以上的插畫家,以他們的回答為基礎,將有幫助的想法和技巧濃縮在每個頁面中。從簡單就能活用的基礎知識和技術,到推薦的繪圖公式,以及方便繪製的技法,內容一應俱全。

Chapter 1
「人物的外型」蒐集了許多繪製人體時必須注意的技巧,例如臉部和身體的平衡、符合角色個性的五官畫法等。

Chapter 2
「服裝/配件」則是介紹了衣服皺褶的畫法、必須事先了解的衣服細節,以及繪製配件時的重點等技巧。

Chapter 3
「數位線稿/塗色/收尾」彙整許多關於使用繪圖工具來作畫的技巧。有關工具功能的使用說明部分,收錄了CLIP STUDIO PAINT與Photoshop的操作方式。

Chapter 4
「姿勢/構圖」主要介紹與姿勢和構圖有關的技巧。

協助訪問的插畫家中,涵蓋各種不同的畫風。因此,並不是所有的技巧都適用於每一個人。同一個技巧,對有些人來說是最佳的畫法,但對另一些人可能就不太適合。希望各位都可以藉由本書找到符合自身喜好和風格的技巧。

Chapter 1 人物的外型

Chapter 2
服裝／配件

Chapter 3　數位線稿
／塗色／收尾

Chapter 4
姿勢／構圖

插畫家介紹

本書的編排為每一頁介紹一個技巧。

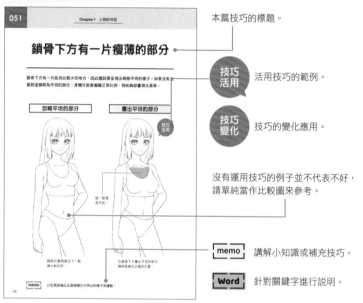

本篇技巧的標題。

活用技巧的範例。

技巧的變化應用。

沒有運用技巧的例子並不代表不好，
請單純當作比較圖來參考。

memo 講解小知識或補充技巧。

Word 針對關鍵字進行說明。

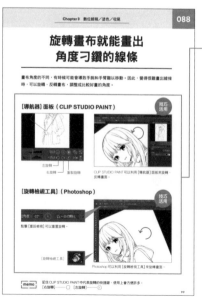

在講解數位工具時，會同時說明CLIP STUDIO
PAINT和Photoshop的操作方法。不過，有極
少部分的功能僅以CLIP STUDIO PAINT來做說
明。此外，相似功能的名稱以CLIP STUDIO
PAINT為主。

本書的鍵盤操作標記以Windows為準。使用
macOS的用戶請按照下表自行替換。

Windows	macOS
Alt 鍵	Option 鍵
Ctrl 鍵	Command 鍵

Chapter 1

人物的外型

本章匯集繪製人物時的各種技巧，例如如何畫出漂亮的臉孔、四肢平衡的身體，以及自然的髮流等。

以十字線和眼睛寬度的
輔助線輕鬆畫出臉部

從臉部中心劃分開來的十字輔助線，可作為繪製臉部五官的標準。縱向的輔助線貫穿人物的中線，所以用來當作左右平衡的標準。而只要在眼睛上下畫上決定眼睛縱向寬度輔助線，就能更輕鬆地畫出眼睛。

十字線和眼睛寬度的輔助線

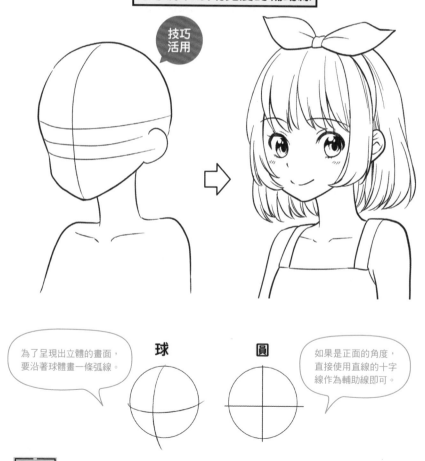

技巧
活用

為了呈現出立體的畫面，要沿著球體畫一條弧線。

球

圓

如果是正面的角度，直接使用直線的十字線作為輔助線即可。

Word　中線……直直地穿過身體中心的縱向直線。十字輔助線的縱線與中線重疊。

臉部輪廓的輔助線可用
圓圈＋下巴來描繪

繪製臉部輪廓時，有一種方法是在圓圈的下方加上下巴的輔助線。只要先畫出圓圈作為頭蓋骨的部分，再畫上倒梯形的下巴部分，就能打造出漂亮的臉部輪廓線條。

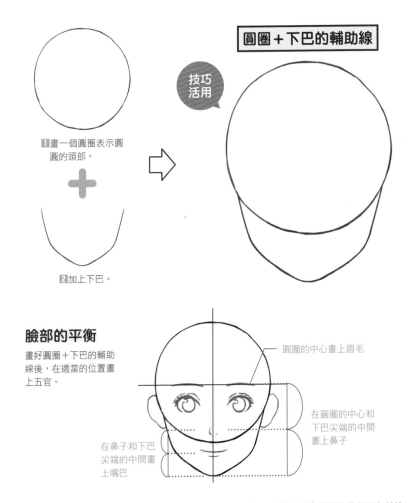

圓圈＋下巴的輔助線

技巧活用

１畫一個圓圈表示圓圓的頭部。

２加上下巴。

臉部的平衡

畫好圓圈＋下巴的輔助線後，在適當的位置畫上五官。

圓圈的中心畫上眉毛

在圓圈的中心和下巴尖端的中間畫上鼻子

在鼻子和下巴尖端的中間畫上嘴巴

 memo

上述的臉部平衡只是基本平衡中的一個例子。臉部五官的位置會根據繪圖者而有所差異，常常可以由此感受到創作者的風格魅力。

臉部的大小與打開的
手掌差不多大

基本上手掌打開時的長度要與臉部差不多長。當然，臉部和手掌的大小因人而異，但只要記住標準尺寸，就能自由地畫出不同的大小。

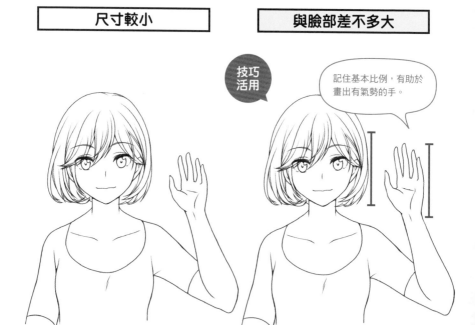

| 尺寸較小 | 與臉部差不多大 |

技巧
活用

記住基本比例，有助於
畫出有氣勢的手。

在那些將女孩子畫得很可愛的插畫家
中，也有人會刻意將手畫得比較小。

將打開時的手掌長度調整成差不多是
額頭到下巴的長度，尺寸上會顯得比
較自然。

memo　在將臉部放大的Q版化圖案中，有些雙手也會畫得比較小。

三角形有助於取得
臉部五官的平衡

利用連接雙眼和嘴巴所形成的三角形，有助於掌握臉部五官的平衡。如果三角形的角度接近正三角形的話，臉部的比例會較為可愛。若是要繪製比例偏寫實的成年人或臉部較長的人物時，就畫成兩側較長的等腰三角形。

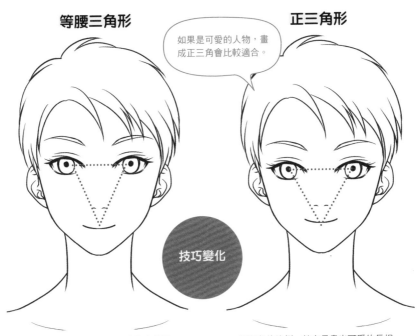

等腰三角形

如果是可愛的人物，畫成正三角會比較適合。

正三角形

技巧變化

等腰三角形的比例會營造出成熟的感覺。

正三角的比例，較容易畫出可愛的長相。

memo　鼻子畫在三角形中心下方的區域。

拉近眼睛、鼻子和嘴巴的距離，看起來會比較稚嫩

利用眼睛、鼻子及嘴巴的距離，可以表現出年齡的差異。三者的距離拉近時，給人的印象會比較稚嫩、可愛。反之，眼睛、鼻子及嘴巴的距離拉遠時，看起來就會比較成熟。

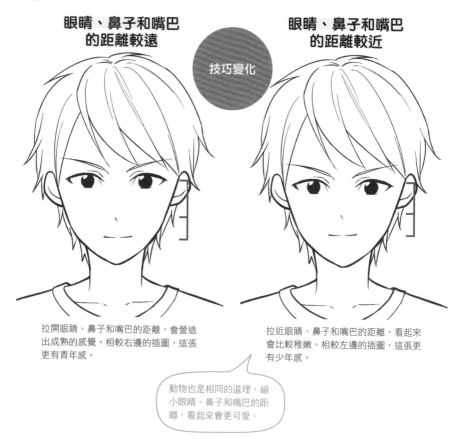

眼睛、鼻子和嘴巴
的距離較遠

技巧變化

眼睛、鼻子和嘴巴
的距離較近

拉開眼睛、鼻子和嘴巴的距離，會營造出成熟的感覺。相較右邊的插圖，這張更有青年感。

拉近眼睛、鼻子和嘴巴的距離，看起來會比較稚嫩。相較左邊的插圖，這張更有少年感。

動物也是相同的道理，縮小眼睛、鼻子和嘴巴的距離，看起來會更可愛。

memo　像是玩偶之類的可愛角色，有些眼睛和嘴巴的位置會非常靠近，這種設計可以說是為了強力突顯出稚嫩的可愛感。

分成三等分取得平衡，
臉部會更漂亮

據說一般長得漂亮的人，髮際線到眉毛、眉毛到鼻子、鼻子到下巴的比例是1：1：1。如果是比例偏寫實的插畫，就算眼睛稍微變形，也能使用這個比例。

技巧
活用

美麗的比例

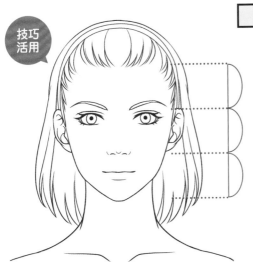

左圖是以髮際線到眉毛、眉毛到鼻子、鼻子到下巴的比例為1：1：1所繪製的插畫。這種決定美醜的比例會牽涉到個人喜好的問題，所以請試著找出自己覺得最好看的比例。

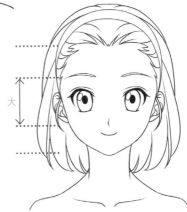

大幅變形的比例

如果是五官大幅變形的圖案，增加眉毛到鼻子的比例會顯得比較可愛。

15

小鼻子、尖下巴，
人物更顯可愛

可愛的人物通常會將鼻子和下巴畫得比較小，尤其是鼻子，常常會直接省略。根據情況，有時會採取不同的畫法，例如，男性和成年人會清楚畫出鼻子和下巴，只有女性和年輕人會畫得比較細小等。

確實畫出鼻子和下巴	鼻子和下巴比較小

大眼睛、小鼻子是可愛女性的標準配備。

技巧活用

確實畫出鼻子和下巴，圖畫會更加寫實。

上圖是將鼻子和下巴畫得比較小的例子。在漫畫和動畫中，經常會將女性的下巴畫得比較尖。

memo　省略鼻子的畫法包括「只畫鼻梁」、「只畫鼻孔」或「只畫陰影」等。

注意E線，
打造出美麗側臉

一般認為，漂亮的側臉是，嘴巴位置在連接鼻子和下巴的線條內側。這條線稱為E線。如果覺得自己畫的側臉好像差了那麼一點，可以試著畫出E線來確認。

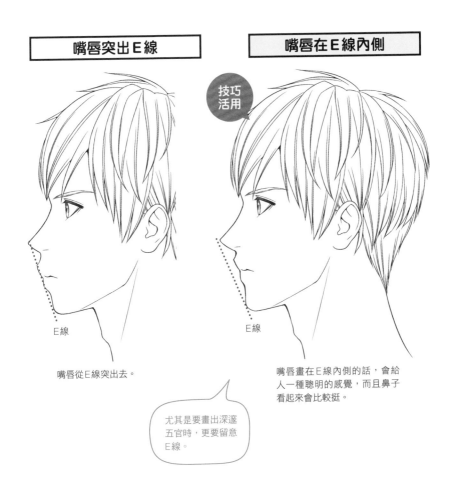

嘴唇突出E線

技巧活用

嘴唇在E線內側

E線

E線

嘴唇從E線突出去。

嘴唇畫在E線內側的話，會給人一種聰明的感覺，而且鼻子看起來會比較挺。

尤其是要畫出深邃五官時，更要留意E線。

側臉稍微加點角度，
就能呈現出立體感

側臉略為轉向正面的角度，會讓稍微可見的另一側臉部的五官密度增加，所以看起來就會是一張具有立體感的圖畫。不過，這並不適用於Q版類型的圖案，因為這類圖畫鼻梁等部位大多都沒有立體感。

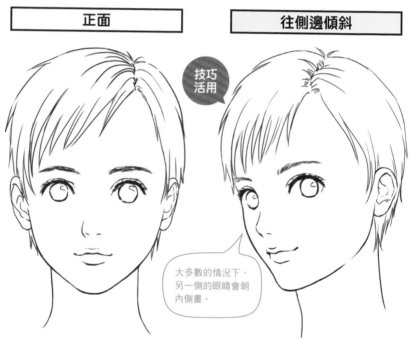

| 正面 | 往側邊傾斜 |

技巧活用

大多數的情況下，另一側的眼睛會朝內側畫。

正面的角度很難表現出臉部的線條，不適合用來展現出立體感。

傾斜的角度能看見漂亮的鼻梁線條。

memo　簡化幅度較大的圖案，稍微轉向正面，讓另一側眼睛也能清楚呈現出來話，繪製上會比較簡單。

利用長方體來捕捉臉部，
更容易想像五官的位置

在繪製傾斜角度的臉部時，如果不太確定眼睛、鼻子和嘴巴到底要放在哪比較適合，可以試著畫出長方體的輔助線。人體是由許多複雜的曲面所組成，要將其作為立體物來掌握的話，必須要花費大量時間來練習。因此，一開始先以簡單的長方體來思考，有助於想像五官的位置。

利用長方體來想像

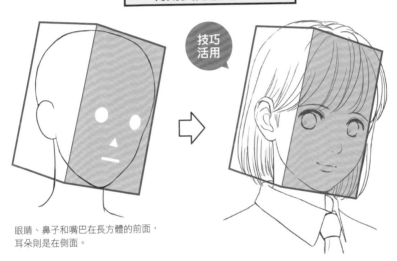

技巧
活用

眼睛、鼻子和嘴巴在長方體的前面，
耳朵則是在側面。

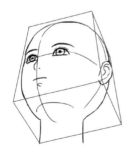

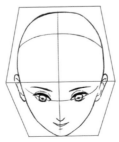

困難的角度

遇到困難的角度時，更要
畫出長方體，以幫助想像
五官的位置。

19

眼距可以用眼睛寬度來測量

左、右眼之間的距離以「一隻眼睛的寬度」來掌握的話，有助於達到雙眼的平衡。以此為標準，還可以分別畫出「雙眼距離較遠」以及「雙遠距離較近」的長相。

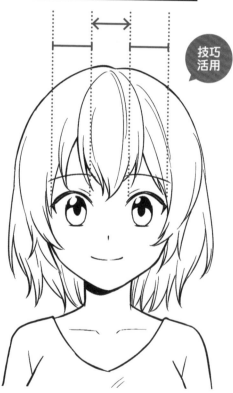

距離一眼寬的基本平衡。

眼距較近

眼距較遠

從眼睛的位置判斷耳朵位置

耳朵髮際線的高度與眼角的位置一致。此外，從側面看時，將耳朵放在中線正後方，可達到最佳的平衡。如果不確定耳朵要畫在哪裡，可以畫條引導線，確認一下位置。

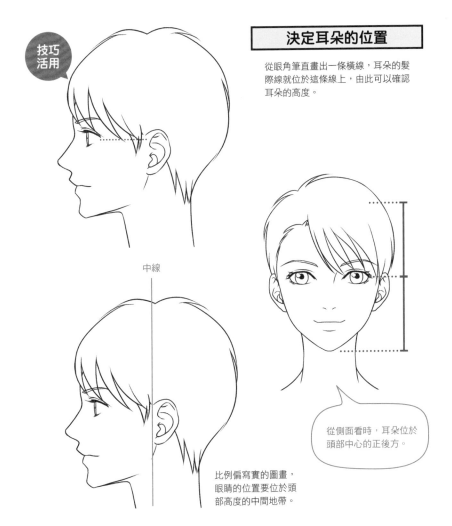

技巧
活用

決定耳朵的位置

從眼角筆直畫出一條橫線，耳朵的髮際線就位於這條線上，由此可以確認耳朵的高度。

中線

比例偏寫實的圖畫，眼睛的位置要位於頭部高度的中間地帶。

從側面看時，耳朵位於頭部中心的正後方。

21

繪製耳朵時要稍微傾斜

從側面看時，耳朵畫得有點傾斜會顯得更自然。繪製時，想像耳朵與頭部相連的直線稍微往右傾斜。通常這個部分畫完後都是呈垂直線，所以要多加留意角度的問題。

注意耳朵的角度

耳朵的構造

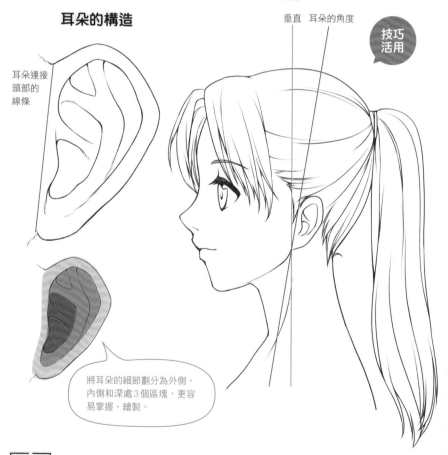

耳朵連接頭部的線條

垂直　耳朵的角度

技巧活用

將耳朵的細節劃分為外側、內側和深處3個區塊，更容易掌握、繪製。

memo 　耳朵長度通常與眉毛到鼻頭的長度相同。

留意眼球弧度，
打造出眼睛的立體感

要畫出各種角度的眼睛或移動眼睛的視線，其中的關鍵就在於要將眼球視為立體的球體。想像眼皮遮住眼球，就可以輕鬆掌握立體感。

以球體來繪製

技巧活用

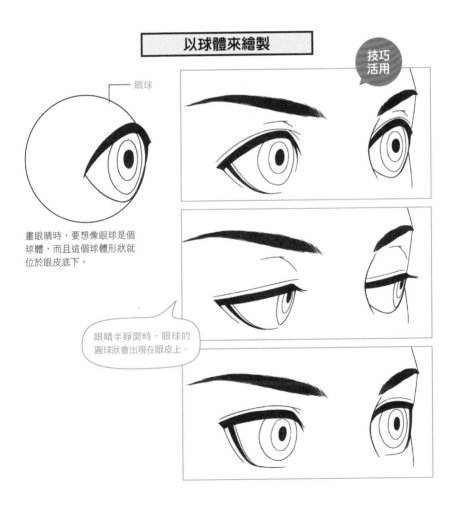

眼球

畫眼睛時，要想像眼球是個球體，而且這個球體形狀就位於眼皮底下。

眼睛半睜開時，眼球的圓球狀會出現在眼皮上。

簡化眼睛會強調出
瞳孔和上睫毛

在簡化、繪製眼睛時，要突顯出瞳孔和上睫毛。若想要進一步增加細節，可連同虹膜和下睫毛一起畫上。此外，眉毛和睫毛以色塊的方式簡單呈現，看起來會比較清爽。

眼睛簡化的重點

真實的眼睛構造

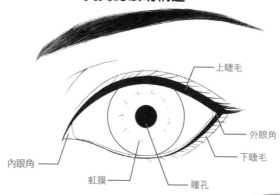

上睫毛

外眼角

下睫毛

內眼角

虹膜

瞳孔

大幅簡化的眼睛構造

> 動畫片中經常會出現經過簡化的眼睛，其中大多都會省略內眼角和外眼角。

技巧活用

確實理解眼睛的構造並抓住省略的要點，有助於在保持正確構造的情況下，找到適合自己的畫法。

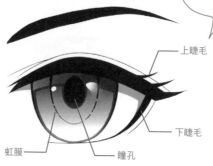

上睫毛

下睫毛

虹膜

瞳孔

拉近眉毛和眼睛的距離，相貌更銳利

帥氣人物的插畫中常見的銳利長相，通常眉毛和眼睛之間的距離都很窄。相反地，眉毛和眼睛拉開距離的話，則會散發出柔和的氛圍。因此，只要縮小眉毛和眼睛的距離，就能展現出更有壓迫感的眼神。

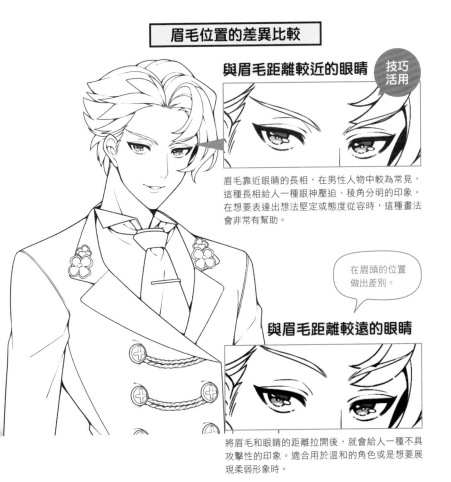

眉毛位置的差異比較

與眉毛距離較近的眼睛

技巧活用

眉毛靠近眼睛的長相，在男性人物中較為常見，這種長相給人一種眼神壓迫、稜角分明的印象。在想要表達出想法堅定或態度從容時，這種畫法會非常有幫助。

在眉頭的位置做出差別。

與眉毛距離較遠的眼睛

將眉毛和眼睛的距離拉開後，就會給人一種不具攻擊性的印象。適合用於溫和的角色或是想要展現柔弱形象時。

memo　一般來說，眉毛和眼睛之間的距離愈窄，長相看起來愈深邃。

橫向比縱向長的眼睛看起來較帥氣；反之則較顯可愛

眼睛的形狀要根據人物的類型來調整，是繪圖的基本概念之一。橫向長度長的眼睛適合帥氣的人物；縱向長度長的眼睛則適合可愛的人物。

印象會隨著眼睛形狀而改變

技巧活用 橫向長度長的眼睛

技巧活用 縱向長度長

橫向長度長的眼睛可以營造出酷帥的形象，非常適合美型的角色。

縱向長度長的眼睛則可以營造出可愛的形象，是美少女的標準配備。

以橢圓來畫大眼睛，
較容易掌握平衡

原本的瞳孔應該是正圓形，但在經過簡化的人物插畫中，大多都會畫成橢圓形。在縱向長度長的眼睛中，瞳孔就算畫成正圓形也不會顯得不自然，但也有人會選擇畫成橢圓形。

正圓形的眼睛	橢圓形的眼睛

技巧
活用

以正圓形來繪製的眼睛，呈現出的氛圍與橢圓形的眼睛稍微不同。

美少女角色的大眼睛畫成橢圓形的話，會比較容易掌握平衡。

由於作者的喜好，或是想要讓眼睛看起來更圓等原因，簡化幅度較大的圖畫有時也會畫成正圓形的眼睛。建議研究一下適合自身圖畫的眼睛形狀。

以點來表示鼻子時，
要畫在鼻頭的位置

鼻子經常會簡化成一個點，但如果這個點的位置放錯，臉部就會看起來不太協調。因此，就算沒有畫出整個鼻子，也要隨時注意長相的協調性，將用來表示鼻子的點畫在鼻頭的位置。

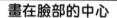

| 畫在臉部的中心 | 畫在鼻頭 |

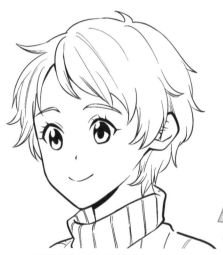

將鼻子的點畫在中心的話，會無法呈現出立體感。

技巧
活用

鼻頭

就算是一個點，只要畫在鼻頭周圍，就能展現出立體感。

只用線條來表示的鼻子

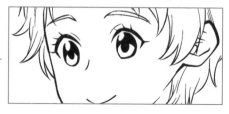

用線條表示的鼻子畫在鼻梁的位置時，會顯得比較自然，而且會給人一種鼻子又高又挺的感覺。

在唇線處畫出間隔，
營造出嘴唇的質感

在唇線的中間留下間隔，會呈現出嘴唇輕盈、疊合的感覺。這是一種用少量的線條營造出清新感的同時，還能展現出嘴唇質感的方法。可以視圖畫需求試著運用看看。

普通的嘴唇	有質感的嘴唇

用單一線條畫出的嘴唇，會給人一種清新的印象。適合大幅簡化的人物，或想要表現出簡單線條的時候。

在唇線上添加強弱感，就能表現出嘴唇柔軟的質感。適合用在想要展現出可愛氛圍的插畫中，例如少女或嬰兒等。

也可以應用在各種嘴形上。

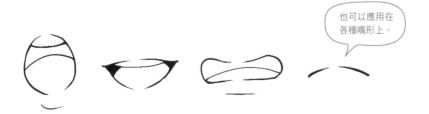

不要畫出分明的牙齒

人物插畫的牙齒大部分都是畫成剪影或是完全不畫。如果沒有特殊的目的，最好不要把每一顆牙齒的細節都畫出來。

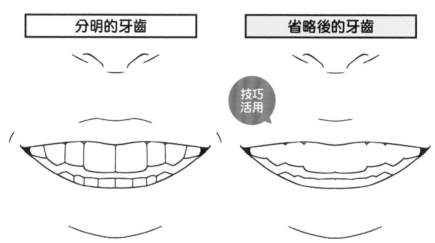

| 分明的牙齒 | 省略後的牙齒 |

技巧活用

把每一顆牙齒都畫出來的話，會給人一種太過真實，有點可怕的感覺。

僅以線條畫出整體輪廓的牙齒，沒有不必要的細節，看起來比較清爽乾淨。

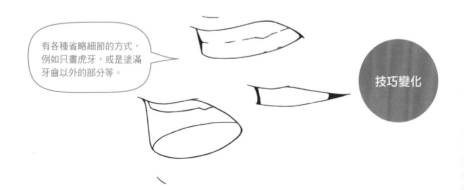

有各種省略細節的方式，例如只畫虎牙，或是塗滿牙齒以外的部分等。

技巧變化

記住間距縮短的五官，較容易畫出仰視和俯視

在臉部呈現遠近感時，如果是仰視，眉毛、眼睛和鼻子的位置看起來要比較靠近；俯視的話，鼻子要靠向嘴巴，眉毛和眼睛則是要與上方拉開距離。

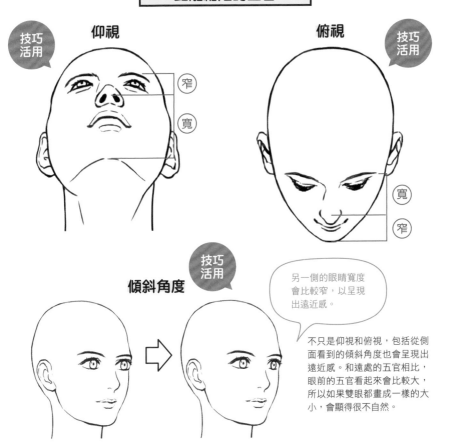

距離縮短的五官

仰視

技巧活用

窄

寬

俯視

技巧活用

寬

窄

傾斜角度

技巧活用

另一側的眼睛寬度會比較窄，以呈現出遠近感。

不只是仰視和俯視，包括從側面看到的傾斜角度也會呈現出遠近感。和遠處的五官相比，眼前的五官看起來會比較大，所以如果雙眼都畫成一樣的大小，會顯得很不自然。

Word　仰視的角度⋯⋯從較低的地方往上看的角度。
　　　　俯視的角度⋯⋯從較高的地方往下看的角度。

仰視時眼尾要往下

在仰視的角度下，由於臉部的弧度，眼尾看起來會往下垂。而且眼睛的形狀，比起正面的角度也來得比較圓。這就像是，將緞帶纏在圓柱上，要畫出從下往上看時的弧度一樣。

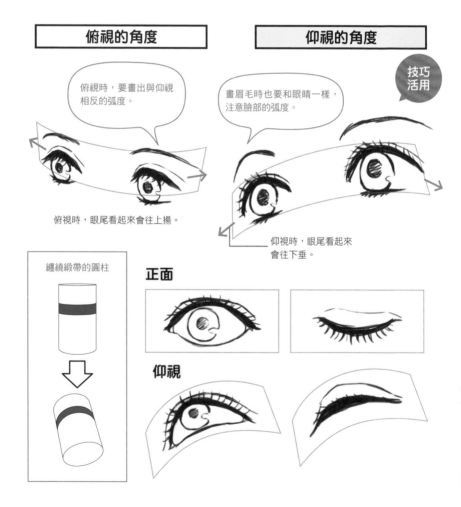

俯視的角度

> 俯視時，要畫出與仰視相反的弧度。

俯視時，眼尾看起來會往上揚。

仰視的角度

> 畫眉毛時也要和眼睛一樣，注意臉部的弧度。

技巧活用

仰視時，眼尾看起來會往下垂。

纏繞緞帶的圓柱

正面

仰視

傾斜角度下，後方的眼睛要
往中間移，雙眼焦距才會交會

繪製傾斜角度的臉部時，需要一點訣竅才有辦法決定後面那隻眼睛的位置。如果單純只是配合前面眼睛，有時會出現視線沒辦法聚焦的情況。遇到這種情況時，只要讓後面的眼睛稍微往內側移動，就會好上許多。

位置相互配合的眼睛

靠向內側的眼睛

技巧
活用

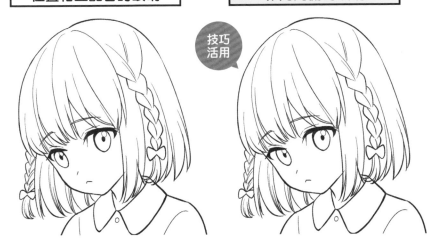

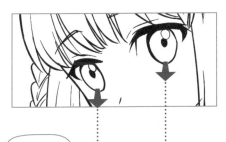

感覺像是看
向遠方。

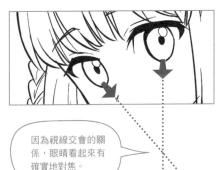

因為視線交會的關
係，眼睛看起來有
確實地對焦。

用紋理來區分印象

人類的臉上通常都會有細小的皺褶和紋理，但在繪製女孩等可愛的人物時，會省略這些細節，以呈現出柔嫩的肌膚。相對的，肌肉發達的人物則可以利用紋理來表現出健壯感。

紋理的不同畫法

技巧
活用

就像大頭貼等消除皺紋的功能，繪製漂亮的女孩時幾乎都會省略多餘的線條。

畫出可愛的女孩

漂亮的圓臉女孩如果有臉頰線條和頸紋的話，看起來會很不討人喜歡，而且還沒辦法呈現出柔嫩的膚質，導致可愛感銳減。建議找出適合人物形象的畫法。

技巧
活用

描繪健壯的身體

如果是肌肉發達的男性，就能透過畫出精實的線條來表現出健壯感。

Q版人物只用眉毛和嘴巴
就能表現出情緒

在Q版人物方面，表情的重點在於眉毛和嘴巴，只要運用這兩個地方就能表達出各種情緒。想要打造出更加細緻的表情時，可以在眼皮和眉毛間增加皺紋，或是移動眼睛的位置。

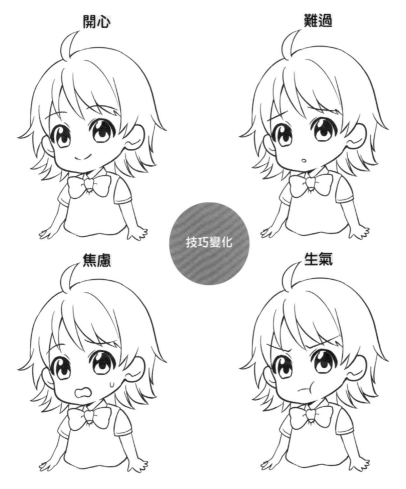

開心　　　　　　難過

技巧變化

焦慮　　　　　　生氣

memo　表情是活動臉部各個肌肉而形成的，但如果在Q版人物上畫太多肌肉細節，可能會失去俏皮、可愛的感覺。

混合兩種表情，
可表現出複雜的情緒

就像是明明流著眼淚，嘴巴卻在笑；眼睛在笑，但卻咬緊牙關等，組合兩種表情，可以表達出複雜的情緒。

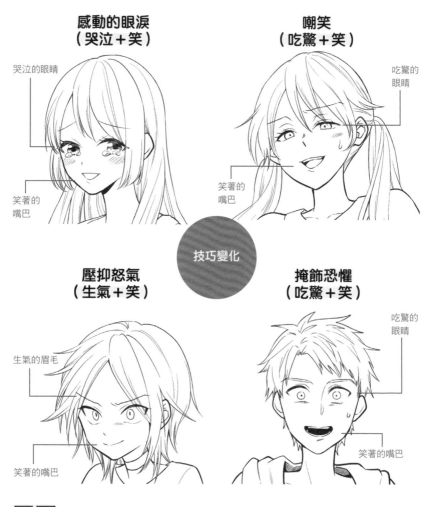

感動的眼淚
（哭泣＋笑）

哭泣的眼睛

笑著的嘴巴

嘲笑
（吃驚＋笑）

吃驚的眼睛

笑著的嘴巴

技巧變化

壓抑怒氣
（生氣＋笑）

生氣的眉毛

笑著的嘴巴

掩飾恐懼
（吃驚＋笑）

吃驚的眼睛

笑著的嘴巴

| memo | 這種方式可以同時表現出表面上的和真正的情緒，所以能有效增加人物的情緒深度。 |

眼神方向能表達出情緒

利用表情來表現人物情緒時，也要注意人物的視線方向。視線往上、下移，或是凝視前方等，方向的不同，會大幅影響呈現出來的結果，因此，只要善用這點，就能加強情緒的表達。

焦急

失落

技巧變化

將視線轉向斜上方，可以表達出著急的情緒。這種視線也能用在想要簡單易懂地描繪出說謊情緒時。

朝斜下方的視線大多用於負面的情緒，也可以用來呈現思考時的嚴肅表情等。

厭惡　　　　害羞　　　　　　　生氣　　　　撒嬌

斜眼看會給人一種「不想看見垃圾」的感覺。

轉移視線可以描繪出害羞的樣子。

凶狠瞪視的表情大多都是搭配朝上方看的視線。

往上看的視線也可以用在撒嬌的表情上。

遮住單隻眼睛可強調視線

遮住一隻眼睛,會強調另一隻眼睛的視線,並表現出在意視線那端的表情。有各種方式可以呈現出只露出單隻眼睛的畫面,例如一般常見的用眼罩等服裝來隱藏,或是在人物前面擺放物品來遮擋等。

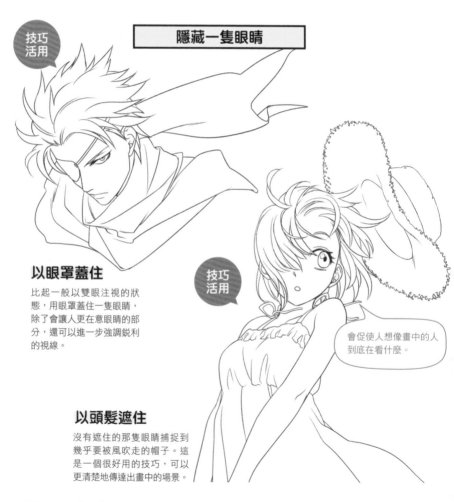

技巧活用

隱藏一隻眼睛

以眼罩蓋住

比起一般以雙眼注視的狀態,用眼罩蓋住一隻眼睛,除了會讓人更在意眼睛的部分,還可以進一步強調銳利的視線。

技巧活用

會促使人想像畫中的人到底在看什麼。

以頭髮遮住

沒有遮住的那隻眼睛捕捉到幾乎要被風吹走的帽子。這是一個很好用的技巧,可以更清楚地傳達出畫中的場景。

memo 其他遮住一邊眼睛的常見手法還有「手伸到眼前遮住」、「手拿著物品遮擋」,以及「纏繞繃帶」等。

可愛人物的臉部
不會勾勒出太多稜角

如果想要畫出散發出溫柔氣質的可愛人物，建議畫成如孩子般的圓潤輪廓。臉頰、顴骨和下巴等的稜角會大幅度地影響人物的形象。

| 稜角分明 | 省略稜角 |

技巧活用

確實畫出下巴，加強骨頭的稜角，圖畫風格會比較偏寫實。

省略稜角，讓整體看起來有圓潤感，呈現出可愛的感覺。

顴骨附近畫出臉頰鼓起的部位，會顯得比較寫實。

臉頰稍微畫膨一點，可以進一步強調可愛感。

memo　不只是臉部，也要注意手、肩膀等身體的部位。

髮型以色塊區分較容易理解

將頭髮分區塊來掌握，例如前面（瀏海）、上面（頭頂）、側面等，有助於理解髮流和髮型的差異。此外，也要多加留意髮際線的部分。

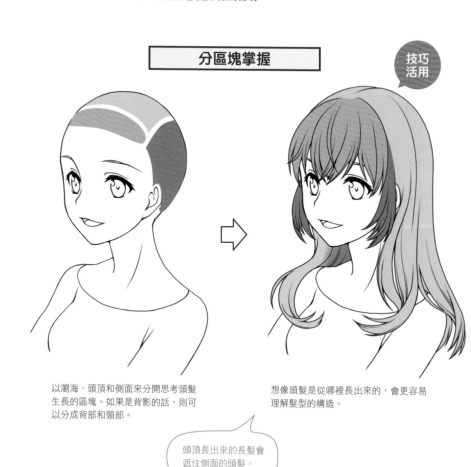

分區塊掌握

技巧活用

以瀏海、頭頂和側面來分開思考頭髮生長的區塊。如果是背影的話，則可以分成背部和頸部。

想像頭髮是從哪裡長出來的，會更容易理解髮型的構造。

頭頂長出來的長髮會遮住側面的頭髮。

memo　根據髮型的不同，也可以從頭頂分成左右兩個區塊，或是增加鬢角區塊。

頭髮以細條狀來掌握，
畫起來更容易

建議將長頭髮的每束頭髮想像成是一條條帶子的形狀。當風吹拂頭髮時，也要聯想成絲帶飄動的樣子。

將頭髮視為細條狀

技巧
活用

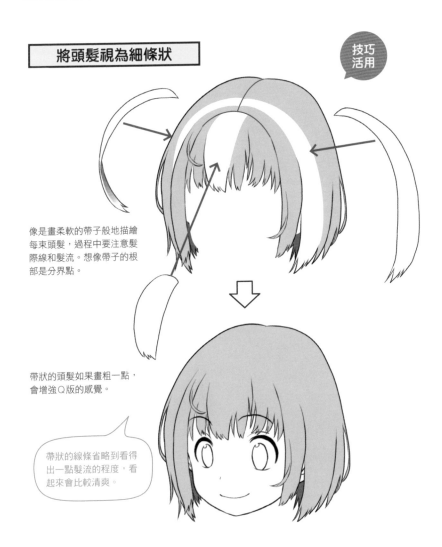

像是畫柔軟的帶子般地描繪每束頭髮，過程中要注意髮際線和髮流。想像帶子的根部是分界點。

帶狀的頭髮如果畫粗一點，會增強Q版的感覺。

帶狀的線條省略到看得出一點髮流的程度，看起來會比較清爽。

41

利用頭部的輔助線
看清長髮的髮流

長髮要沿著頭型畫出髮流，因此，最好是先畫出頭髮的輔助線後，再著手頭髮的部分。繪製時，要從分界線和髮際線畫出頭髮，而且要留意以頭部支撐的部分與因重力往下垂的部分。

繪製長髮

分界線

髮際線

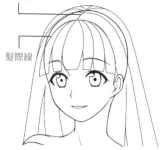

1 畫出比頭部大一圈的頭髮輔助線。利用輔助線先決定分界線和髮際線等的位置。

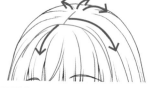

2 頭髮像是從分界線和瀏海的髮際線生出來一樣。從分界線的部分開始，往外畫成放射狀生長的樣子。

技巧
活用

常見的失誤

如果不先畫出輔助線就開始繪製，很容易失敗。頭頂髮量不足是尤其常見的失誤例子。

受到支撐的部分

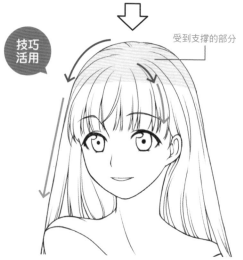

3 頭部支撐的部分沿著頭部形狀繪製，沒有支撐的部分，則要呈現出因為重力的關係往下垂的樣子。

增添髮梢的方向
看起來更自然

調整髮梢的大小，有大有小看起來更自然。髮梢的髮流也要注意不要太過統一，隨意一點會比較好。不過，長度的部分必須一致。

髮梢方向一致	髮梢方向隨意

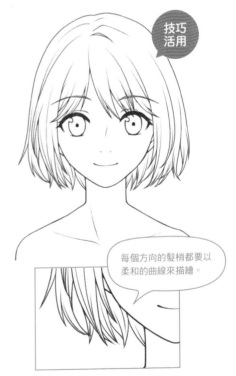

技巧
活用

每個方向的髮梢都要以柔和的曲線來描繪。

整個頭髮大幅簡化的插圖可能會這麼畫，但上圖的範例有畫出髮流的細節等，所以方向一致會顯得單調不自然。

在隨意呈現髮梢方向的同時，也要保持一定的規律。即使是相同的方向，也要稍微錯開，呈現出自然的流向。

蓬鬆的頭髮
可以用細線來表現

在各處添加頭髮線條，就能讓頭髮輕鬆呈現出蓬鬆感。在添加頭髮線條時，要沿著附近的頭髮髮流來繪製。此外，在塗色階段添加時，要使用深淺鮮明的顏色。

沒有增添線條

頭髮沒有添加線條的樣子。

有增添線條

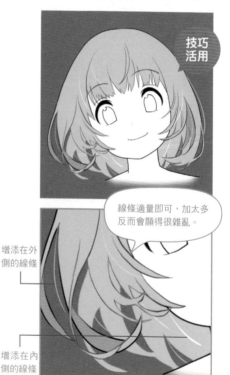

技巧活用

線條適量即可，加太多反而會顯得很雜亂。

增添在外側的線條

增添在內側的線條

用纖細剛硬的筆刷來增添頭髮線條。外側的線條要用與其他髮色相同的顏色，內側的線條則是要用比較淺的顏色。

髮際線可以用鋸齒線的間隙
簡單地表現出來

頭髮的髮際線是一個必須省略線條的地方，避免畫面看起來太雜亂。額頭等容易辨識的髮際線，大多會用鋸齒線或短線條來表示。

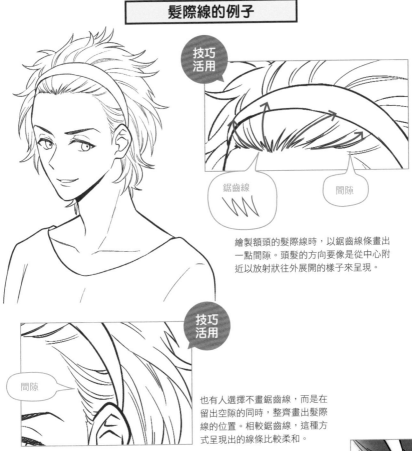

髮際線的例子

技巧活用

鋸齒線 間隙

繪製額頭的髮際線時，以鋸齒線條畫出一點間隙。頭髮的方向要像是從中心附近以放射狀往外展開的樣子來呈現。

技巧活用

間隙

也有人選擇不畫鋸齒線，而是在留出空隙的同時，整齊畫出髮際線的位置。相較鋸齒線，這種方式呈現出的線條比較柔和。

memo　在繪製彩圖時，有時會在留下間隙的同時，在對齊的線條上畫上漸層色，以呈現出髮際線。

將綁起來的髮尾畫細一點，看起來會更年幼

小孩子的頭髮比大人還來得細軟，所以頭髮綁起來時的髮尾會比較細。如果想要讓繪製的人物看起來比較幼小，可以將雙馬尾或馬尾的髮尾畫細一點。

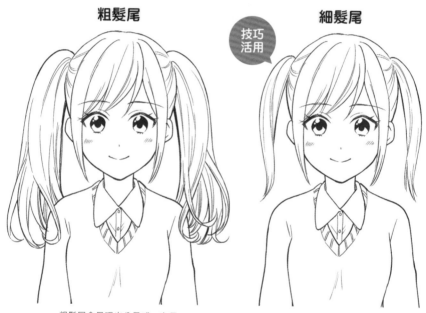

雙馬尾的髮尾

粗髮尾　　　　　　　　　　　　　　技巧活用　　　　　　　　　細髮尾

粗髮尾會呈現出分量感，容易營造出華麗的形象。

細髮尾會讓人聯想到細軟的頭髮，所以看起來會顯得比較年幼。

雙馬尾本來就是適合年幼人物的髮型，但如果連髮尾都畫得比較細，看起來就會更加幼小。

memo　　雙馬尾只要改變頭髮綁的高度，就能創造出不同的變化。

繪製飄揚的頭髮時，
要破壞規律

在展現隨風搖曳的圍巾、緞帶或頭髮等細長物體時，只要打破搖動的規律，看起來就會像是因為自然作用而飄揚。

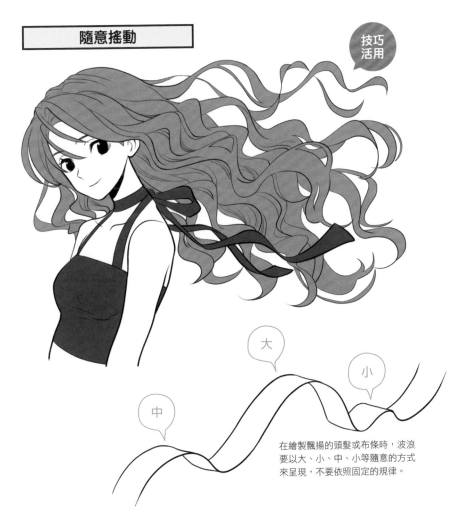

隨意搖動

技巧
活用

大

小

中

在繪製飄揚的頭髮或布條時，波浪要以大、小、中、小等隨意的方式來呈現，不要依照固定的規律。

47

手臂放在兩側時，
手腕要在臀部的位置

手臂放下時，手腕應該要畫在與臀部差不多的高度（手臂畫得比較長時則是稍微往下一點）。記住這個手臂長度的標準，繪製上就會方便許多。此外，以肩膀為支點來考慮手臂的可動範圍，可以得知手臂向上舉時的長度。

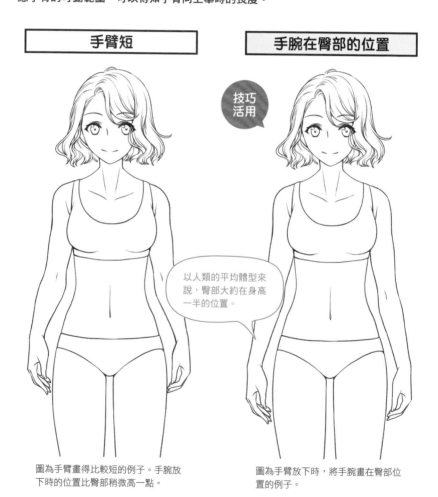

| 手臂短 | 手腕在臀部的位置 |

技巧活用

以人類的平均體型來說，臀部大約在身高一半的位置。

圖為手臂畫得比較短的例子。手腕放下時的位置比臀部稍微高一點。

圖為手臂放下時，將手腕畫在臀部位置的例子。

肩寬超過頭部寬度的兩倍，
看起來會更健壯

標準的肩寬長度是頭部大小的兩倍左右（二頭身）。肩膀較寬的人物也可以畫到2.5倍長。不過，這個原則並不適用於大頭比例的Q版插畫。

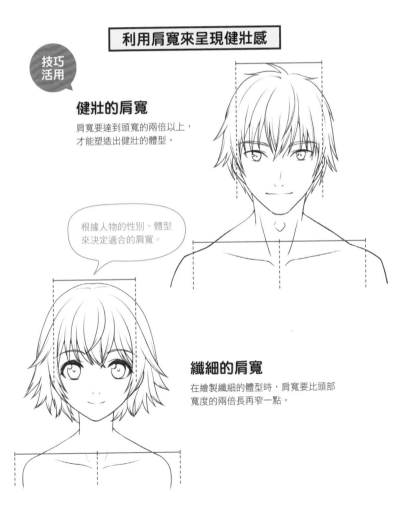

利用肩寬來呈現健壯感

技巧
活用

健壯的肩寬
肩寬要達到頭寬的兩倍以上，
才能塑造出健壯的體型。

根據人物的性別、體型
來決定適合的肩寬。

纖細的肩寬
在繪製纖細的體型時，肩寬要比頭部
寬度的兩倍長再窄一點。

從腰身來決定肚臍的位置

肚臍是腹部最顯眼的部分，因此，想要畫出富有魅力的腹部，就不能忽略肚臍的重要性。肚臍的位置要比腰身低一點，繪圖時要確保肚臍是在這個位置。

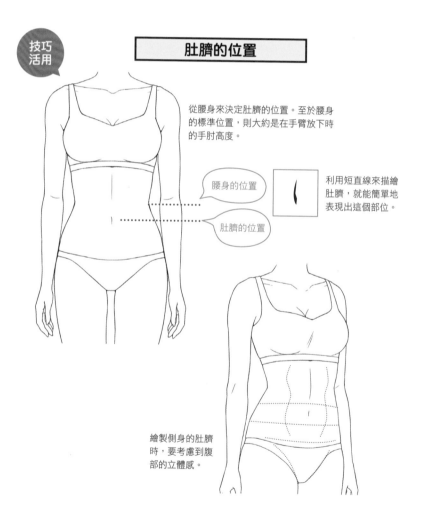

技巧活用

肚臍的位置

從腰身來決定肚臍的位置。至於腰身的標準位置，則大約是在手臂放下時的手肘高度。

腰身的位置

肚臍的位置

利用短直線來描繪肚臍，就能簡單地表現出這個部位。

繪製側身的肚臍時，要考慮到腹部的立體感。

原則上，大腿和小腿
要一樣長

將大腿根部到膝蓋（大腿）的長度畫得與膝蓋到腳踝（小腿）一樣長，就能自然呈現
出真實體型的平衡。如果是要畫長腿，膝蓋以下可以畫長一點。

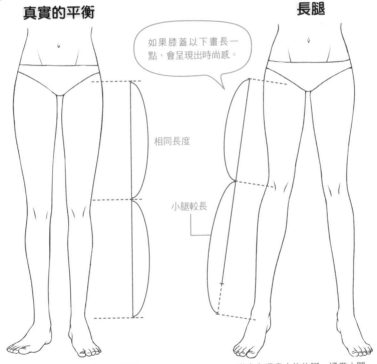

技巧
活用

腳的平衡

真實的平衡

長腿

如果膝蓋以下畫長一
點，會呈現出時尚感。

相同長度

小腿較長

大腿和小腿的長度一致，是真實體型
上的腿部平衡，以此做為繪圖的基本
比例會比較好。

動畫和漫畫人物的腳，通常小腿
都比較長。

脖子要稍微傾斜

對人體還不熟悉時，很容易會將脖子畫成垂直線，但其實脖子一般都會略為偏斜。從側面來看，從脖子到背部的線條應該會稍微有點傾斜角度。因此，從脖子到後腦勺的線條以平滑的曲線來繪製，會顯得更自然。

直線	稍微傾斜

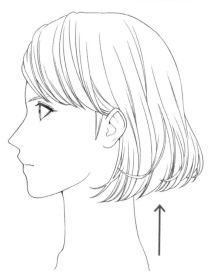

脖子畫成垂直線，看起來會有點不自然。

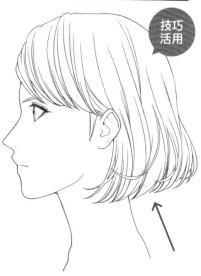

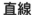

側面角度的脖子會畫得有點傾斜。姿勢端正時會稍微有點直，但當人體擺出輕鬆的姿勢時，差不多要畫到跟圖中一樣的程度才會比較自然。

memo　脖子粗細以頭圍的50～60％為標準。如果是Q版人物的圖案，可能會畫得更細一點。

坐在地板上的高度
大約是身高的一半

最好事先記住坐下來和彎腰時的高度與身高的比例。舉例來說，在地板上抱膝坐著時，高度大概是身高的一半；坐在椅子上的高度大約達到站立時的胸部高度，不過可能會受到椅子高度的影響，要多加留意。

抱膝坐姿的高度

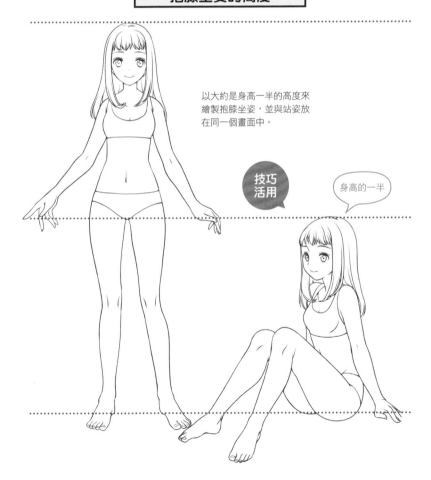

以大約是身高一半的高度來繪製抱膝坐姿，並與站姿放在同一個畫面中。

技巧
活用

身高的一半

骨盆可以表現出男女差異

男女的體型差異，有很大程度是取決於骨盆。女性的骨盆寬度較寬，所以身體曲線從腰部到臀部會逐漸變寬。男性的骨盆寬度和肋骨差不多，所以臀部不會比較寬，也不會有腰身。

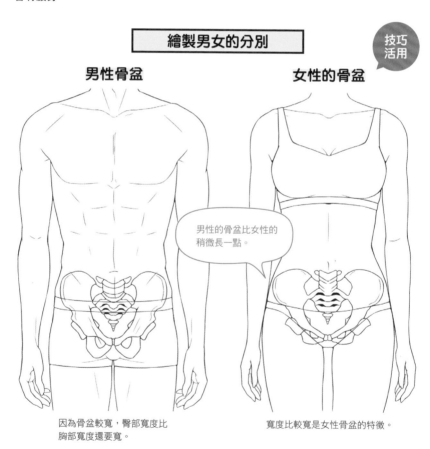

繪製男女的分別

技巧活用

男性骨盆　　　　　　　　　　女性的骨盆

男性的骨盆比女性的稍微長一點。

因為骨盆較寬，臀部寬度比胸部寬度還要寬。

寬度比較寬是女性骨盆的特徵。

鎖骨要畫到肩膀

實際上，鎖骨會一直延伸到肩膀的旁邊，因此，如果在肩膀旁畫出小小的突起，即使不太顯眼，看起來也會比較真實。繪製Q版人物時，一般都會省略這個地方，但最好還是要對鎖骨位置有個印象。

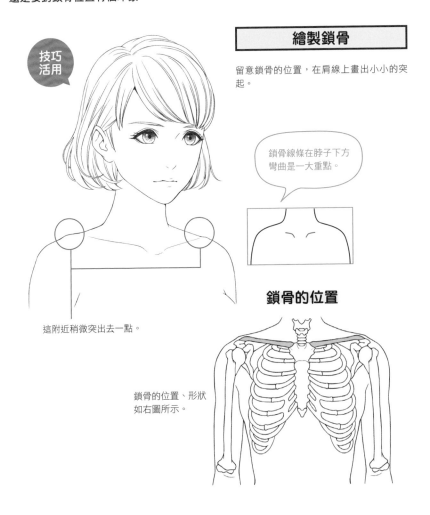

技巧
活用

繪製鎖骨

留意鎖骨的位置，在肩線上畫出小小的突起。

鎖骨線條在脖子下方
彎曲是一大重點。

這附近稍微突出去一點。

鎖骨的位置

鎖骨的位置、形狀
如右圖所示。

手指呈扇形排列

手指畫成扇形會比較自然，而且從食指到小指的關節也要以扇形排列。尤其是第2關節，如果筆直排列的話，會顯得很不自然，所以要多加留意。

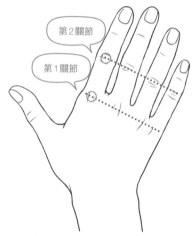

不自然的關節

第2關節

第1關節

第1和第2關節如果筆直排列的話，
看起來會不太自然。

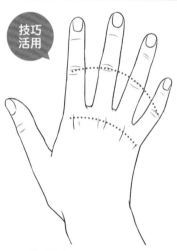

自然的關節

技巧
活用

手指張開時，關節的連接線要呈扇形。

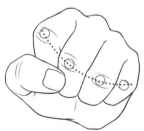

握拳的關節

如左圖所示，從正面看拳頭的話，第2關節的連接線大多會呈扇形。

手指彎曲時，
手掌也要跟著彎曲

手指根部的關節（第1關節）位於手掌中，所以彎曲手指根部時，手掌也會跟著彎曲。尤其根部較寬的拇指，活動到的範圍會更大。

手掌沒有彎曲	連手掌都跟著彎曲

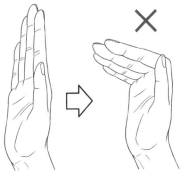

只有手指彎曲會顯得不自然。

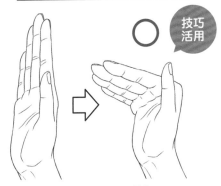

手掌上方像是摺疊般彎曲。

關節的位置

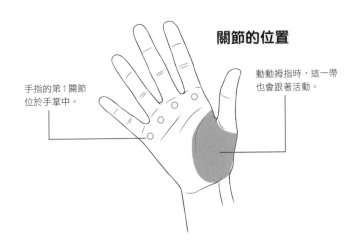

手指的第1關節
位於手掌中。

動動拇指時，這一帶
也會跟著活動。

手指的第3個關節往後彎，就能用手指表達出神情

如果想用打開的手指呈現情緒，最常見的方式是將第3關節往後彎曲。此外，要有第3關節會連同第2關節一起彎曲的概念，所以繪製彎曲的手指時，要從第2關節開始彎曲。

手指沒有往後彎	手指往後彎

技巧活用

圖為手指放鬆地微微彎曲。這種畫法能呈現出自然的輕鬆感，但看起來沒什麼活力。

手指往後彎會呈現出有活力的感覺。在繪製充滿朝氣的姿勢時，最好注意一下這些小細節。

手指往後彎時，看起來會比較長，而且也比較容易散發出性感的感覺。

memo　繪製簡化的手指時，省略第3關節，從第2關節開始彎曲會比較好。

發達的斜方肌
能呈現男子氣概

斜方肌是從頸部延伸到背部的肌肉。鍛鍊斜方肌，會讓脖子到肩膀的肌肉隆起，使人看起來更有男子氣概。除了斜方肌，如果連肩膀（三角肌）、腋下（背闊肌）和胸部（胸大肌）都隆起的話，身材會顯得更加健壯。

隆起的斜方肌

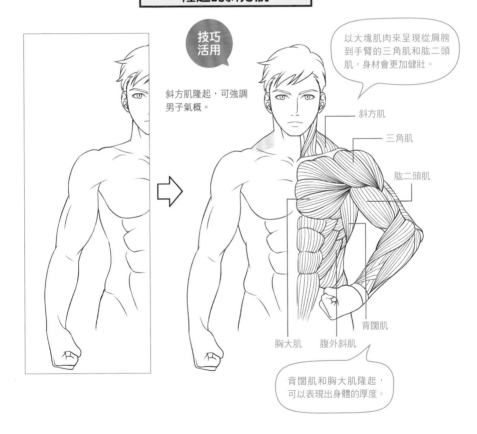

技巧活用

斜方肌隆起，可強調男子氣概。

以大塊肌肉來呈現從肩膀到手臂的三角肌和肱二頭肌，身材會更加健壯。

斜方肌

三角肌

肱二頭肌

背闊肌

胸大肌　腹外斜肌

背闊肌和胸大肌隆起，可以表現出身體的厚度。

memo　描繪腹外斜肌的肌肉，肌肉會看起來更發達。

鎖骨下方有一片瘦薄的部分

鎖骨下方有一片肌肉比較少的地方，因此應該要呈現出稍微平坦的樣子。如果沒有注意到這個略為平坦的部分，身體可能會偏離正常比例，例如胸部畫得太高等。

忽略平坦的部分

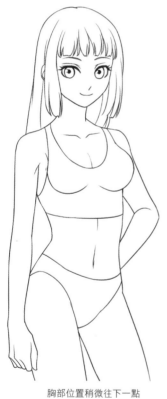

胸部位置稍微往下一點
會比較自然。

畫出平坦的部分

技巧
活用

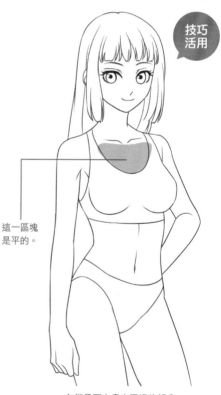

這一區塊
是平的。

在鎖骨下方畫出平坦的部分，
胸部就會在正確的位置。

memo　以乳房前端比正面稍微往外突出的樣子來繪製。

利用胸罩形狀的輔助線
來繪製胸部

如果想要畫出真實的胸部弧度，可以試著畫上胸罩當作輔助線。包覆胸部時自然形成的胸罩弧度，有助於漂亮地掌握胸型。

畫成球狀	以胸罩形狀來描繪

技巧
活用

畫上內褲的輔助線，腦中對於腳和腰的接合處會更有畫面。

有些圖畫會將胸部畫成球狀，但這類的胸部沒辦法呈現出真實感。

先畫出胸罩的輔助線，更容易塑造出美麗的胸型。

不同於完全彎曲的手肘，膝蓋彎曲時不會有尖角

手臂彎曲時，因為肱骨突出，手肘看起來會是尖的。但膝蓋彎曲時，會形成稍微平坦的部分，所以不會畫得跟手肘一樣。

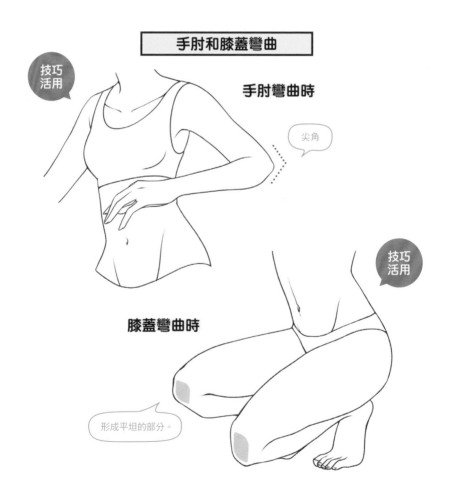

手肘和膝蓋彎曲

技巧活用

手肘彎曲時

尖角

技巧活用

膝蓋彎曲時

形成平坦的部分。

腿部要以S形來繪製

將雙腳畫成直線的話，看起來會有點僵硬。想要畫出自然的腿部線條時，用微彎的S型，畫起來會比較容易。像這樣用柔和的曲線來繪製，就能呈現出充滿生命力的雙腳。

直線繪製的雙腳	曲線繪製的雙腳

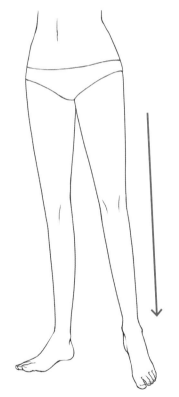

直線的雙腳會使圖畫顯得僵硬、
沒有生命力。

以S型來畫腿部些微彎曲的
曲線。

利用重心線
了解支撐身體的姿勢

繪製站姿時，如果沒有正確地支撐重心，就會形成不自然的身體姿勢。將重心設定在肚臍時，從肚臍畫出一條垂直線後，會比較容易想像哪一種姿勢才能支撐體重。

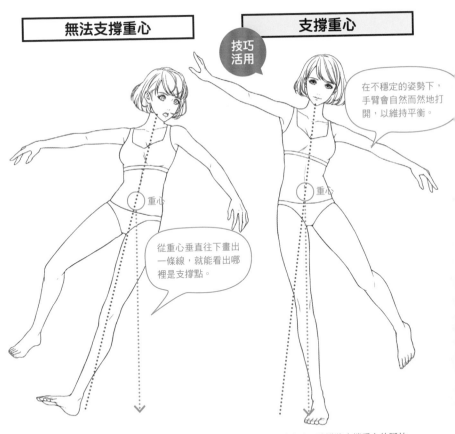

無法支撐重心

支撐重心

技巧活用

在不穩定的姿勢下，手臂會自然而然地打開，以維持平衡。

重心

重心

從重心垂直往下畫出一條線，就能看出哪裡是支撐點。

穿過身體中心的線條傾斜時，傾斜那側如果沒有腳支撐，重心就會失衡。

單腳站立時，建議將支撐重心的腳放在頭部的正下方。

小腿肚的外側
要畫得比較高

腿部線條有點複雜，但只要記住規則，繪製上就不會那麼難以掌握。腿部的基本規則
為，小腿外側比較高、腳踝外側比較低，以及大腿外側會隆起。

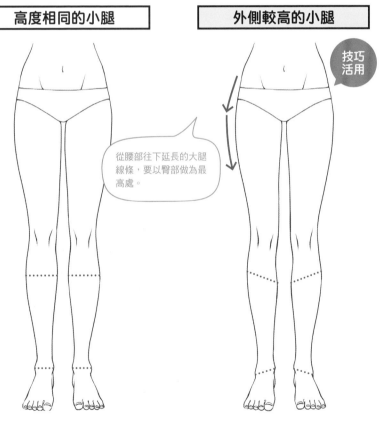

| 高度相同的小腿 | 外側較高的小腿 |

技巧
活用

從腰部往下延長的大腿
線條，要以臀部做為最
高處。

上圖是以相同的高度畫出小腿和腳踝
內、外側的下半身。如果是Q版人物
的話，這樣的繪製方式不會有太大的
影響，但會稍微降低一點真實感。

小腿外側畫得比較高，腳踝外側畫得
比較低。

反黑成剪影
就能夠發現失衡的地方

反黑成剪影時，可不受線條誤導地從面積來查看，因此，更容易注意到大小或長度失衡的地方。這種技巧能用來檢查手臂是否有一隻太粗或太長。

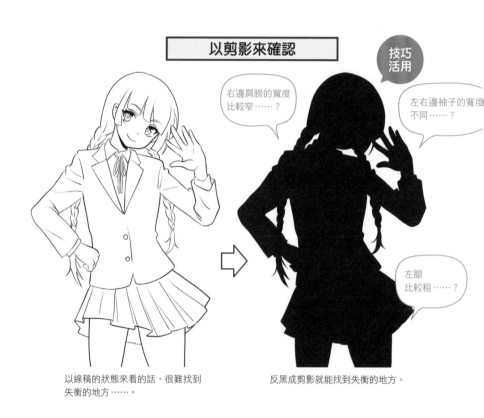

以剪影來確認

技巧
活用

右邊肩膀的寬度
比較窄……？

左右邊袖子的寬度
不同……？

左腳
比較粗……？

以線稿的狀態來看的話，很難找到
失衡的地方……。

反黑成剪影就能找到失衡的地方。

memo　以塊狀來掌握人物，更容易表現出有分量或重量的感覺。

利用長方形可確認
透視圖和平衡

將人物放在背景的透視圖中時，畫一個長方形作為參考標準，人物會更容易融入透視圖。此外，如果在長方形上畫出對角線，還能得知人物的中心，所以也可以當作維持身體平衡的標準。

畫出長方形作為輔助線

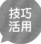

技巧
活用

確認中心

畫出對角線來找出中心，並將中心放在臀部的位置，會比較容易掌握整個身體的形狀。

透視圖較為複雜時可當作引導

當人物呈仰躺的姿勢，並且頭朝前方時，一般都會想要將腿部那邊畫得更有透視感，這時長方形就能派上用場。

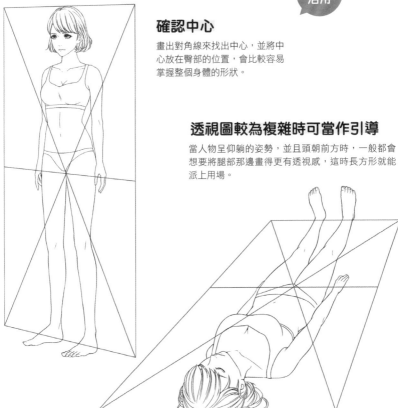

橢圓形的輔助線
有助於掌握立體感

繪圖時以立體的角度來掌握人體，並留意橫切面的部分。如果覺得很難想像，可利用橢圓形作為斷面的輔助線。在繪製衣服的四周和皺褶時，斷面的概念也能派上用場。

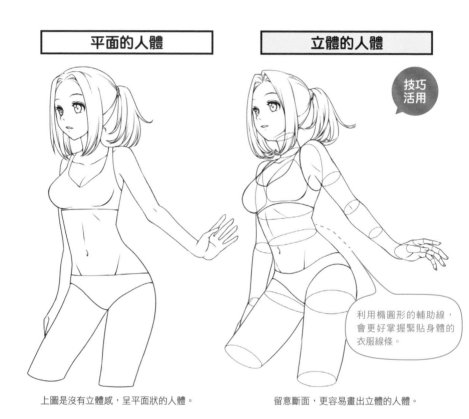

平面的人體	立體的人體

技巧活用

利用橢圓形的輔助線，會更好掌握緊貼身體的衣服線條。

上圖是沒有立體感，呈平面狀的人體。

留意斷面，更容易畫出立體的人體。

memo 　　如果有扁平的概念，就更容易畫出具有真實感的手腕。

Chapter **2**

服裝／配件

本章除了介紹繪製衣服時應該
注意到的重點，以及為衣服添
加花紋時的技巧外，也會說明
繪製配件的訣竅。

衣服遮住的身體部分
也要打草稿

在草稿中要確實畫出衣服遮住的身體線條，以避免線稿失衡。尤其是穿著寬鬆衣服的人物，因為手臂和腿部的位置不好掌握，建議以為草稿穿衣服的感覺來繪製。

為草稿畫上衣服

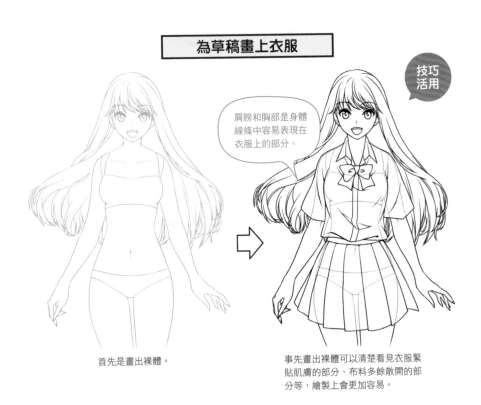

肩膀和胸部是身體線條中容易表現在衣服上的部分。

技巧活用

首先是畫出裸體。

事先畫出裸體可以清楚看見衣服緊貼肌膚的部分、布料多餘散開的部分等，繪製上會更加容易。

memo　在數位繪圖中，如果將裸體和衣服的草稿畫在不同的圖層，修改上會方便許多。此外，將頭髮、五官、輪廓等的草稿圖層分開也是不錯的方式。

關節部分的衣服要畫出皺褶

肩膀、手肘、大腿根部及膝蓋等關節附近的衣服是很容易形成皺褶的地方。基本上，關節彎曲時，外側的布料會拉緊，內側的布料則會有層層皺褶。

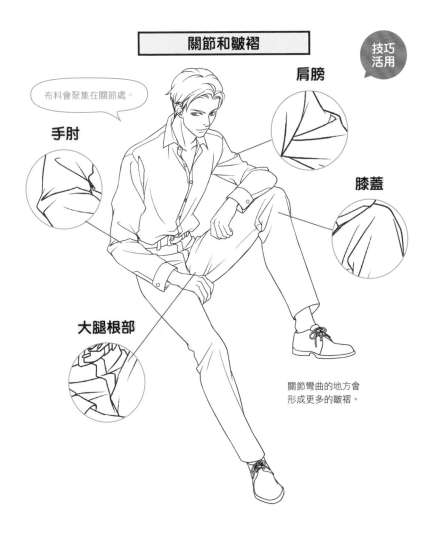

關節和皺褶

技巧活用

布料會聚集在關節處。

手肘

肩膀

膝蓋

大腿根部

關節彎曲的地方會
形成更多的皺褶。

注意支撐布料的部分，
更容易畫出衣服的皺褶

想像衣服是被身體撐起來的布料，更容易掌握皺褶的位置。例如緊貼身體的部位不易產生皺褶，往下垂的布料會出現下垂的皺褶等。

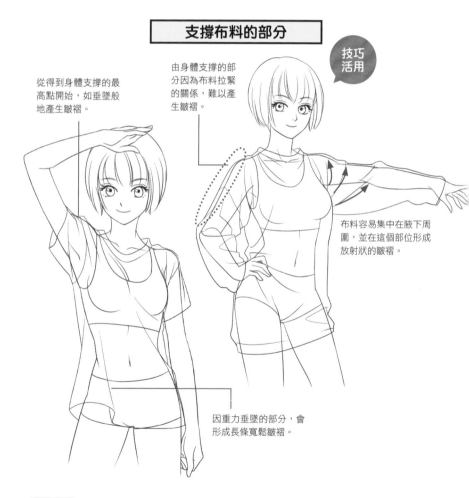

支撐布料的部分

技巧活用

從得到身體支撐的最高點開始，如垂墜般地產生皺褶。

由身體支撐的部分因為布料拉緊的關係，難以產生皺褶。

布料容易集中在腋下周圍，並在這個部位形成放射狀的皺褶。

因重力垂墜的部分，會形成長條寬鬆皺褶。

memo　繪製皺褶的線條要比主線條還要細。

利用皺褶的密度
來表現布料的厚度

有厚度的布料不太會產生皺褶，所以在畫厚實的西裝時，只會畫少許的皺褶。尤其是從脖子到肩膀的部分，如果畫得像布料拉緊的樣子，就會呈現出筆挺的感覺。相反地，較多的皺褶，則可以呈現出薄透的材質。

皺褶多寡間的差異

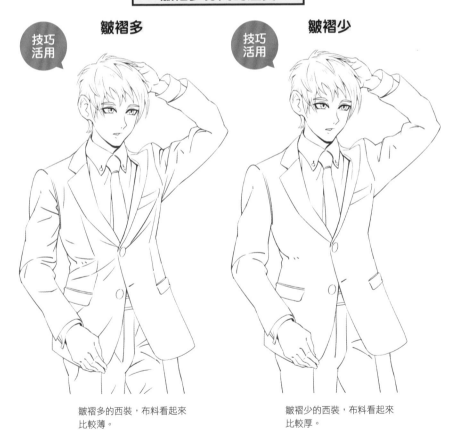

皺褶多

技巧
活用

皺褶少

技巧
活用

皺褶多的西裝，布料看起來
比較薄。

皺褶少的西裝，布料看起來
比較厚。

memo 西裝上的皺褶少，感覺會比較正式，皺褶多的話則會呈現出較為隨性的感覺。

衣服方面必須先了解的規則

只要先記住西服的基本設計，例如門襟重合部分和鈕扣的數量等，就能在需要的時候迅速繪製完成。例如，男性的門襟規則是右邊在上。

規則範例

技巧活用

門襟

西服

西服的規則是，男性右邊在上，女性左邊在上。

和服

和服方面的話，無論男女，衣身都是右邊在上，左邊在上則是往生者的壽衣。

技巧活用

鈕扣數

襯衫

襯衫的鈕扣數平均為7個。

夾克

西裝夾克的鈕扣一般都是兩個，但也有彎多款式設計成3個。一般認為不扣最下面的扣子是禮貌。

制服

制服的鈕扣數普遍都是5個。

襯衫袖子的鈕扣一般都設計在小指那側。

圖為男性襯衫的經典樣式。

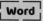 **Word**　門襟……衣服正面左右重疊的部分。
衣身……除了衣服的領子和袖子以外，覆蓋身體的部分稱為衣身。

記住縫線的位置，
簡單畫出細節

如果要讓衣服顯得較為真實，建議仔細觀察衣服的構造並記住縫線的位置。以襯衫為例，領子、肩膀、袖口、腋下和口袋等地方都有縫線。其中，肩膀縫線尤其重要，因為這裡是會改變皺褶流向的地方。

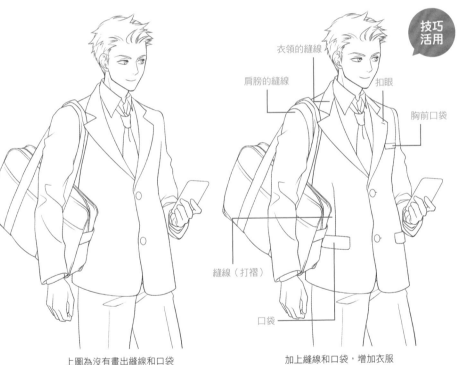

沒有縫線	有縫線

技巧活用

衣領的縫線
肩膀的縫線
扣眼
胸前口袋
縫線（打褶）
口袋

上圖為沒有畫出縫線和口袋的樣子。

加上縫線和口袋，增加衣服的細節。

memo　縫線的線條基本上要跟皺褶一樣細。

襯衫領子的線條不要完全連接，就能表現出厚度

利用不完全連接的線條可以表現出衣服厚度。適當地中斷線條，就能在襯衫的領子、袖口和褶痕等地方呈現出厚度。相反地，要表現出布料的輕薄感時，線條要完全連接，效果才會比較好。

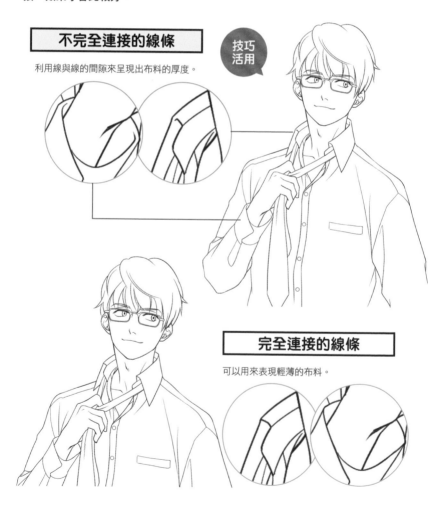

不完全連接的線條

技巧
活用

利用線與線的間隙來呈現出布料的厚度。

完全連接的線條

可以用來表現輕薄的布料。

襯衫的領子分成兩個部分
會更好掌握

襯衫的領子因為帶有一點角度，意外地是一個很難掌握立體感，並描繪出正確形狀的部分。如果想像不出立體的模樣，可以將領子分為領圈和翻領兩個部分，有助於順利畫出帶有立體感的領子。

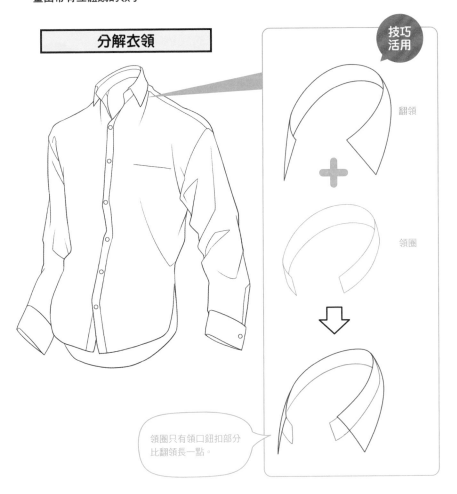

分解衣領

技巧
活用

翻領

+

領圈

領圈只有領口鈕扣部分
比翻領長一點。

裙子從下擺開始繪製的話會更簡單

裙子有很多褶子時，從下擺開始著手會好畫很多。繪製的順序為，先畫一個圓台狀作為整體的輔助線，接著依次畫出下擺線條和褶子的直線。描繪荷葉邊等時候也可以善用這個畫法。

依照下擺→褶子的順序

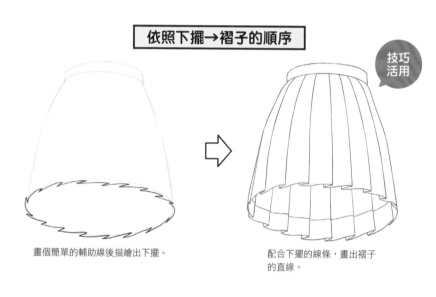

技巧活用

畫個簡單的輔助線後描繪出下擺。

配合下擺的線條，畫出褶子的直線。

這種從下擺開始畫的方法，也可以用於描繪荷葉邊。

利用衣服的花紋
可以強調出身材曲線

橫條紋和直條紋等衣服的花紋可以強調出輪廓無法呈現的凹凸曲線，例如高挺的胸部等。因此，如果覺得光是加上陰影還不夠的話，可以另外在衣服的花紋上下工夫。

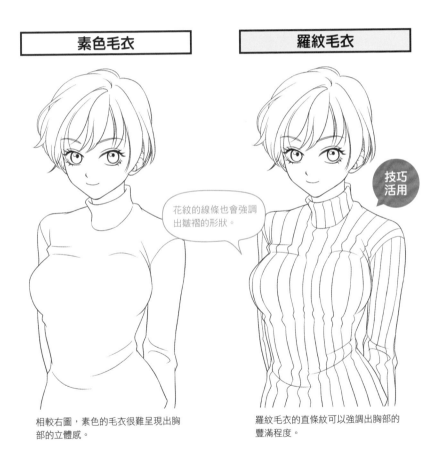

| 素色毛衣 | 羅紋毛衣 |

花紋的線條也會強調出皺褶的形狀。

技巧活用

相較右圖，素色的毛衣很難呈現出胸部的立體感。

羅紋毛衣的直條紋可以強調出胸部的豐滿程度。

memo　也有像吊帶褲一樣用背帶來強調身體線條的服裝。

碎花花紋有大有小，
更容易取得平衡

繪製碎花花紋時，花朵有大有小的話，排列起來會更活潑，而且也比較容易取得平衡。如果是數位繪圖，可以利用複製、貼上的功能，就能夠輕鬆完成。

大、中、小碎花花紋

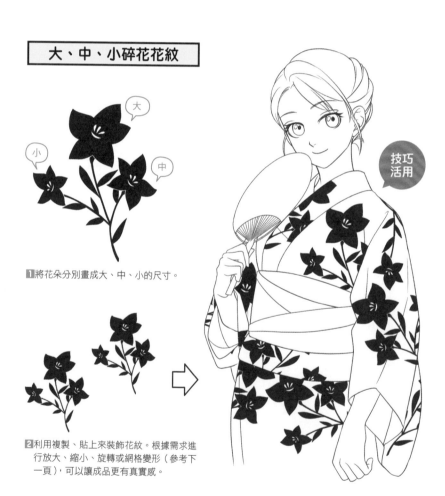

①將花朵分別畫成大、中、小的尺寸。

②利用複製、貼上來裝飾花紋。根據需求進行放大、縮小、旋轉或網格變形（參考下一頁），可以讓成品更有真實感。

技巧
活用

利用變形功能
讓花紋貼合布料的形狀

要讓花紋素材貼合衣服時，必須配合身體或衣服的凹凸曲線進行變形。這部分只要善用移動網格就能形成複雜形狀的「網格變形」功能，就能夠輕鬆完成。

網格變形

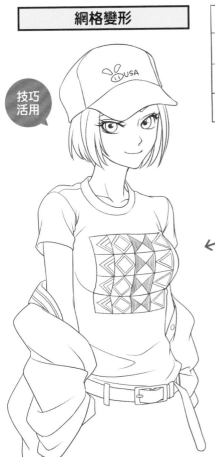

技巧
活用

將花紋獨立製成一個檔案，
製作上會比較輕鬆。

CLIP STUDIO PAINT

在CLIP STUDIO PAINT中進入[編輯]工具→[變形]→執行[網格變形]。

Photoshop

Photoshop中進入[編輯]工具→[變形]→[彎曲]，就能進行網格變形。

一般戴帽子都會往後傾斜

在插畫中要為人物戴上帽子時，一般都會讓帽子稍微往後傾斜，這樣才能清楚看到臉部。建議帽簷大概畫在眉毛上面一點點的位置。

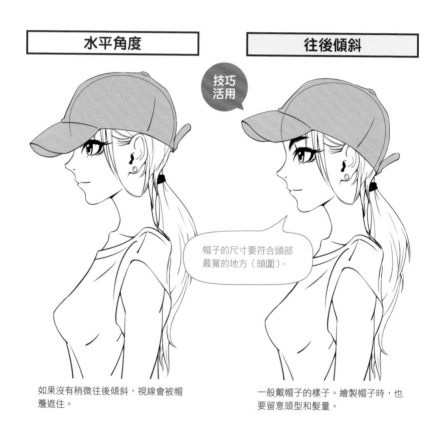

| 水平角度 | 往後傾斜 |

技巧活用

帽子的尺寸要符合頭部最寬的地方（頭圍）。

如果沒有稍微往後傾斜，視線會被帽簷遮住。

一般戴帽子的樣子。繪製帽子時，也要留意頭型和髮量。

memo　帽簷壓低的話，會散發出一種遮住臉部以隱藏真面目的感覺，是適合用於神祕的人物戴法。

利用配合運動曲線的 衣服線條來展現出生動感

表示運動的軌道線稱為運動曲線。在繪製頭髮和衣服的線條時留意運動曲線，就能展現出移動的速度感和生動感，而且也能輕鬆呈現長髮、裙子及緞帶等。

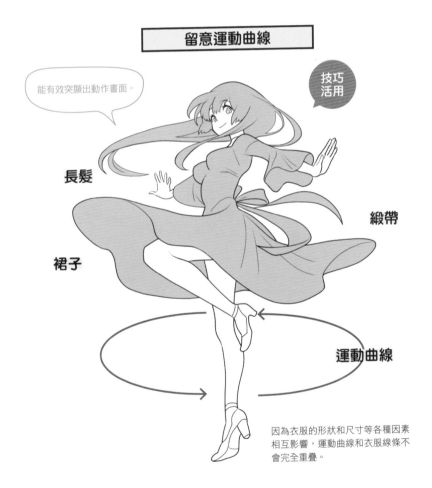

留意運動曲線

能有效突顯出動作畫面。

技巧活用

長髮

緞帶

裙子

運動曲線

因為衣服的形狀和尺寸等各種因素相互影響，運動曲線和衣服線條不會完全重疊。

衣服和頭髮隨風飄揚有助於
表現出場景畫面

即使是單純站立等的靜態姿勢，也可以透過隨風飄揚的衣服和頭髮，呈現出動人的畫面。其中，裙子是特別容易表現出隨風搖曳的單品。

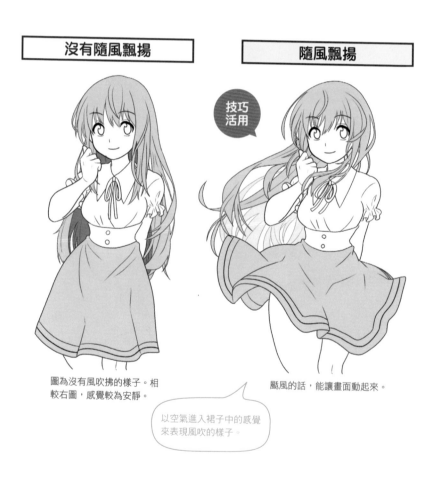

沒有隨風飄揚

隨風飄揚

技巧
活用

圖為沒有風吹拂的樣子。相較右圖，感覺較為安靜。

颱風的話，能讓畫面動起來。

以空氣進入裙子中的感覺來表現風吹的樣子。

memo 強風可以當成是一種表現出場景的效果，例如心情的變化或遭遇苦難等。

眼鏡左右兩邊一起畫上
輔助線會更好掌握

如果分別畫上眼鏡左右兩邊的輔助線，會比較難取得鏡片間的大小平衡。因此，若以長方形做為左右鏡片的輔助線，繪製上會簡單許多。

以長方形取得輔助線

技巧
活用

下方鏡框大約畫在從上方鏡框到下巴總長的3分之1位置。

圖為左右鏡片一起畫上輔助線後，並添加細節的樣子。

memo　與人體等相比，眼鏡等工業品更容易出現透視上的誤差。利用長方形輔助線來繪製的方式，也有助於掌握透視感。

事前先設計好配件，就不會猶豫不決

在人物上添加配件時，如果直接從頭畫到尾，很容易會出現在細節上猶豫不決，或是細節含糊了事的情況。建議要先在另一張紙上確定好配件部分的設計。

設計不明確

在不確定設計的情況下進行繪製，成品很容易會顯得不夠完整。

設計後再繪製

技巧
活用

上圖為決定好一定程度的設計後再進行繪製，並根據與人物之間的平衡添加設計後的樣子。

草稿

memo　在繪製原創服裝或髮型等時候，最好也要先打草稿研究一下設計。

利用配件的位置來引導視線

如果有容易吸引視線的配件，就能在臉部以外的地方打造出匯聚視線的亮點，有助於將視線引導到圖中的各個地方。

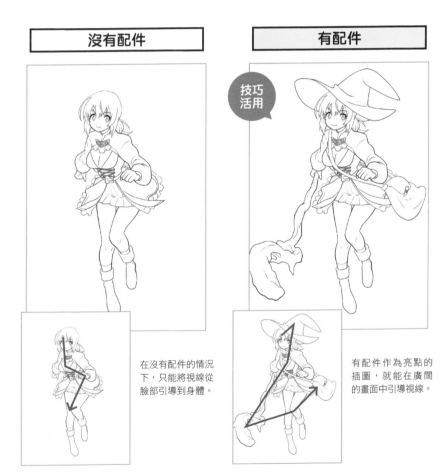

沒有配件

有配件

技巧活用

在沒有配件的情況下，只能將視線從臉部引導到身體。

有配件作為亮點的插圖，就能在廣闊的畫面中引導視線。

手持大小的配件
更易於繪製

將物品擺在嘴邊的姿勢，會讓人物看起來更可愛。小巧、便於攜帶的配件，就算靠近臉部也不會造成視覺上的妨礙，使用起來會比較順手。

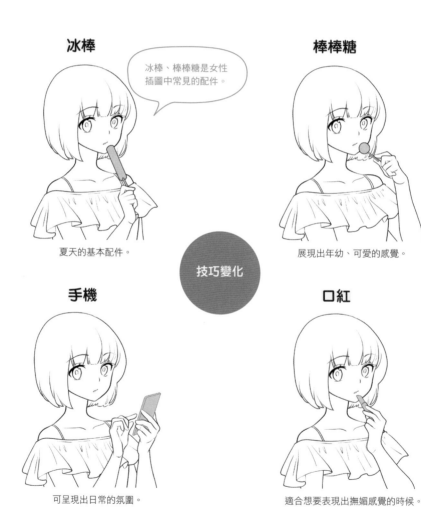

冰棒

> 冰棒、棒棒糖是女性插圖中常見的配件。

夏天的基本配件。

棒棒糖

展現出年幼、可愛的感覺。

技巧變化

手機

可呈現出日常的氛圍。

口紅

適合想要表現出撫媚感覺的時候。

調高食物的彩度，看起來更美味

食物要顯得美味，關鍵就在於彩度。鮮豔的顏色會讓人聯想到新鮮、活潑的印象，所以在心理上會刺激食慾。必須注意的是，不可以將食物的陰影塗成灰色，以免降低彩度。

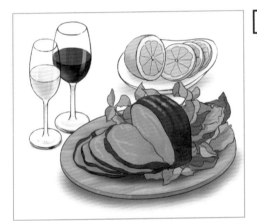

低彩度

彩度低的話，看起來不怎麼好吃。

技巧
活用

高彩度

塗上高彩度的顏色，看起來會更好吃。葉子使用清爽的綠色，肉類使用鮮豔的紅色。

調整亮部的亮度，使顏色看起更明亮、更鮮豔。

memo　贈送的型錄和家庭餐廳的菜單，大多都會刊登調高彩度後，看起來很好吃的照片。可以試著參考看看。

利用散落的配件可表達出情緒

讓鮮花等配件散落在背景中，畫面會更加活潑生動，同時也能藉此傳達出情緒。常見的散落配件有花朵、雪和葉子等。散落的方式可自由發揮，例如安靜地飄揚或強風吹拂等。

沒有添加特效

與右圖花瓣飄散的插圖相比，感覺比較安靜、冷靜。

添加散落的花瓣

技巧活用

微風會給人一種平靜的感覺。此外，風的強度愈強，愈容易展現出壯烈或緊迫等嚴肅的氛圍。

在隨意地讓花瓣散落時，要注意花瓣不可以過於一致。

memo　在相同的背景下，根據人物的風格，帶給人的感受也會有所不同。例如，活潑、充滿活力的人物插畫看起來會更加華麗；安靜佇立的人物插畫，則會呈現出沉靜的感覺等。

Chapter **3**

數位線稿／塗色／收尾

本章將介紹使用數位工具繪圖時，
從線稿到完成的各種技巧。

調整抖動修正，
線條更穩定

CLIP STUDIO PAINT 和 Photoshop 等繪圖工具都有減少抖動的功能。為了畫出漂亮的線條，建議每個筆刷都設定好這個功能。不過，每個人適合的數值都不同，所以最好先用不同的數值進行測試。

活用抖動修正

CLIP STUDIO PAINT

CLIP STUDIO PAINT 中利用筆刷的 [抖動修正]，能減少線條抖動的情況。

在 [輔助工具詳細] 面板→ [修正] 類別中可以進行更詳細的設置。

Photoshop

Photoshop 中是設定筆刷 [平滑化] 的數值。

技巧
活用

memo

使用 CLIP STUDIO PAINT 時，還可以調整描繪後修正線條的 [後修正]，以及繪圖筆離開繪圖版後附加細線的 [掃拂] 設定。這兩種都是在 [輔助工具詳細] 面板→ [修正] 類別中進行設置。

畫出線條的抑揚頓挫，
添加層次感

藉由調整線條的粗細，可以展現出立體感或是突顯出人物輪廓。建議輪廓等主線條用較粗的線條，衣服的皺褶和肌肉的紋理等細節則以細線來描繪。

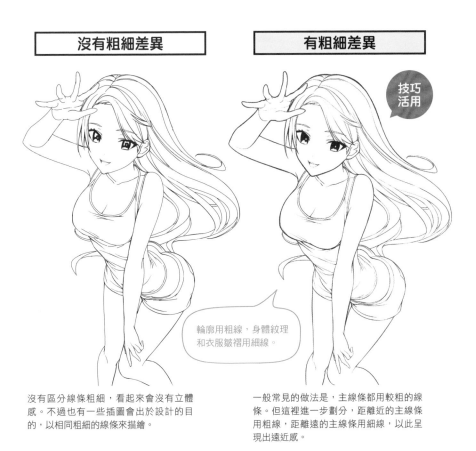

沒有粗細差異

有粗細差異

技巧
活用

輪廓用粗線，身體紋理
和衣服皺褶用細線。

沒有區分線條粗細，看起來會沒有立體感。不過也有一些插圖會出於設計的目的，以相同粗細的線條來描繪。

一般常見的做法是，主線條都用較粗的線條。但這裡進一步劃分，距離近的主線條用粗線，距離遠的主線條用細線，以此呈現出遠近感。

memo　適合的筆刷大小會根據畫布大小而不同。建議在不同的畫布進行試畫，調整、設定與之相符的筆刷粗細。

利用起筆收筆讓線條更生動

起筆收筆是在開始時以細線起筆,接著逐漸加粗,最後再以細線收筆。比起粗細一致的線條,藉由起筆收筆增添強弱的線條呈現出來的圖會更加生動。

添加起筆收筆

起筆

開始時以細線起筆,
接著逐漸加粗。

技巧
活用

短髮添加起筆收筆,
線條會更鮮明。

收筆

以細線收筆。

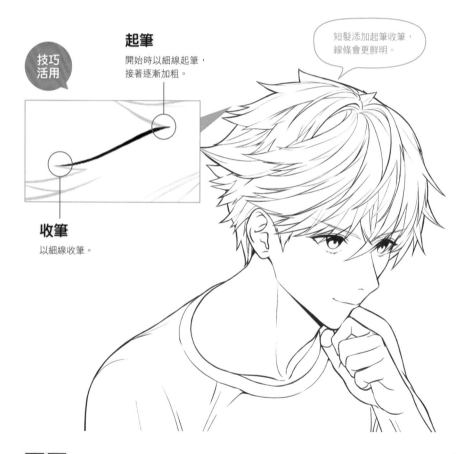

memo 將短線連接成長線時,有起筆收筆的地方會更容易連接。

調整粗線

有一種方法是利用 [橡皮擦] 工具替粗線條整形，塑造成漂亮的線條。這是像數位繪圖這種簡單就能進行修正的繪圖方式才能使用的技巧。例如，以修改為前提將線條畫得粗一點，接著再調整歪斜的部分或形狀不夠滿意的部分。

粗線整形

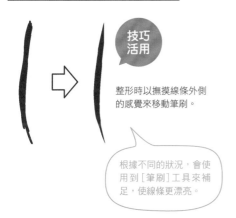

技巧活用

整形時以撫摸線條外側的感覺來移動筆刷。

根據不同的狀況，會使用到 [筆刷] 工具來補足，使線條更漂亮。

CLIP STUDIO PAINT 中用 [橡皮擦] 工具的 [硬度] 或 [筆刷] 的透明度來修正。

モード： ブラシ ∨　不透明度： 100% ∨

Photoshop 中將 [橡皮擦] 工具的模式改成 [筆刷] 後進行修正。

故意畫得比較粗後再整形

首先畫出粗一點的線條。

技巧活用

利用 [橡皮擦] 來調整線條。

製造墨水堆積，替線稿增添明暗差異

製造出墨水堆積的部分，線稿看起來會更有層次感。墨水堆積通常都是出現在線條相交處或較深的地方。像是小陰影般的墨水堆積會為線條增加深度，有助於打造出立體感。

製造墨水堆積

技巧
活用

線條相交處

在線條重疊的部分製造墨水堆積，可以呈現出厚度。

小陰影

光

光源在右上時，可以在另一側畫上墨水堆積。

繪製長線條時
要移動手臂而不是手腕

在這次的調查中，有許多人都表示「移動手臂來畫長線條會比較好」。細節部分或許使用手腕會比較好畫，但在繪製長線條的部分時，固定手腕移動手臂，會更容易畫出漂亮的線條。

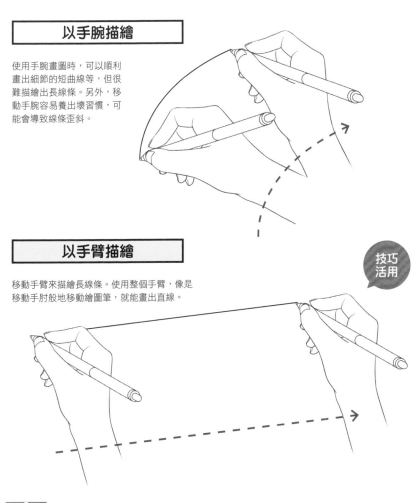

以手腕描繪

使用手腕畫圖時，可以順利畫出細節的短曲線等，但很難描繪出長線條。另外，移動手腕容易養出壞習慣，可能會導致線條歪斜。

以手臂描繪

移動手臂來描繪長線條。使用整個手臂，像是移動手肘般地移動繪圖筆，就能畫出直線。

技巧活用

memo　畫布過度放大，反而會很難畫出長線。因此，感覺不太好畫時，請試著縮小畫布。

畫線時要看著終點
而不是筆尖

在畫線時，往往都會不小心一直盯著正在畫的地方，導致視野縮小，沒辦法看到整體的狀況。如果想順利畫出心目中的線條，建議邊看著線條的終點邊移動繪圖筆。

看著正在畫的地方

如果只看著正在畫的地方，
就算線條的方向出現誤差，
也很難注意到。

從手繪的角度來看，
就是「只看著手邊的
狀態」。

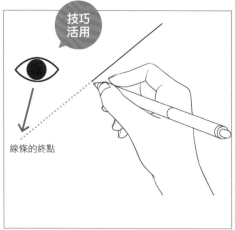

技巧
活用

線條的終點

看著線條的終點

假設線的終點，並在畫線時
將終點納入視野中，就能畫
出理想的線條。

旋轉畫布就能畫出
角度刁鑽的線條

畫布角度的不同，有時候可能會導致手腕和手臂難以移動。因此，覺得很難畫出線條時，可以旋轉、反轉畫布，調整成比較好畫的角度。

[導航器] 面板（CLIP STUDIO PAINT）

技巧
活用

左旋轉
右旋轉　　重製旋轉

CLIP STUDIO PAINT 可以利用 [導航器] 面板來旋轉、反轉畫面。

[旋轉檢視工具]（Photoshop）

技巧
活用

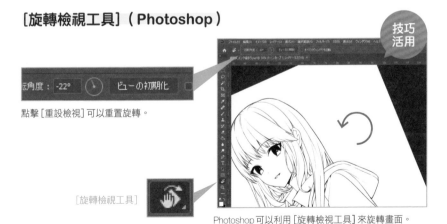

角度：-22°　　ビューの初期化

點擊 [重設檢視] 可以重置旋轉。

[旋轉檢視工具]

Photoshop 可以利用 [旋轉檢視工具] 來旋轉畫面。

memo

記住 CLIP STUDIO PAINT 中代表旋轉的快捷鍵，使用上會方便許多。
[右旋轉] ⋯⋯⋯⋯ ⋯　　[左旋轉] ⋯⋯⋯⋯ ⋯

難以繪製的粗線
用輪廓線來掌握

要畫出強弱分明又漂亮的粗線條並不是一件容易的事，不過只要在畫出輪廓線後將空隙塗滿顏色，就能畫出完美的粗線條。同樣的技巧也可以用來繪製濃密的睫毛。

畫出輪廓線

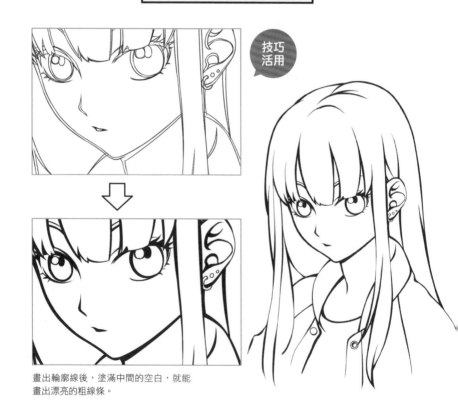

畫出輪廓線後，塗滿中間的空白，就能
畫出漂亮的粗線條。

草稿以藍色表示，更便於描繪

草稿以藍色來表示，就能清楚區分草稿的線條與描繪的線條。也可以一開始就用藍色線條來畫草稿，還有另一種方式是利用部分繪畫工具中可以輕鬆地將線條轉為藍色的功能來處理。此外，降低圖層的不透明度後，描繪上會更加容易。

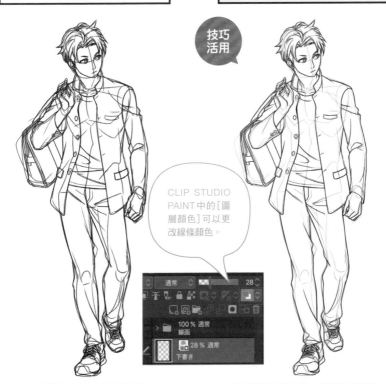

草稿設為黑色

草稿設為藍色

技巧活用

CLIP STUDIO PAINT 中的［圖層顏色］可以更改線條顏色。

無法判斷草稿的線條和描繪的線條，導致難度增加。

將草稿設為藍色後，就能清楚看清描繪的線條。

memo

在 Photoshop 中，只要疊加塗滿藍色的圖層後進行剪裁就能夠輕鬆完成。此外，也可以利用［影像］菜單→［調整］→［色相／飽和度］的功能。（勾選［上色］，調整［色相］、［飽和度］、［明亮］的數值，直到線條呈藍色。）

用向量圖層來繪製線稿，
後續修正更輕鬆

向量圖是一種可以在後續修改線條形狀和粗細的圖像格式。尤其是 CLIP STUDIO PAINT 中的向量圖層功能，只要利用這個功能就可以瞬間修改超出必要範圍的部分等，因此在繪製線稿時非常方便。

以向量圖層繪製

技巧活用

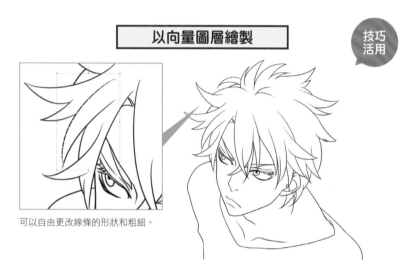

可以自由更改線條的形狀和粗細。

向量線用的橡皮擦（CLIP STUDIO PAINT）

至交點

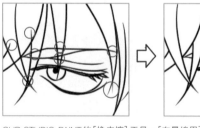

CLIP STUDIO PAINT的[橡皮擦]工具→[向量線用]是向量圖層專用的[橡皮擦]。設定[至交點]後，只要碰觸線條就能修正超出範圍的部分，相當地方便。

memo　向量圖層和「向量線用」橡皮擦是 CLIP STUDIO PAINT 獨有的功能。

利用筆刷和橡皮擦
就能畫出毛筆線條

利用擦拭、修改粗線條，就能呈現出墨水不夠的筆觸。擦拭過後會留下像是沒擦乾淨的線條，但利用這些線條，就能模擬出潑墨的效果。

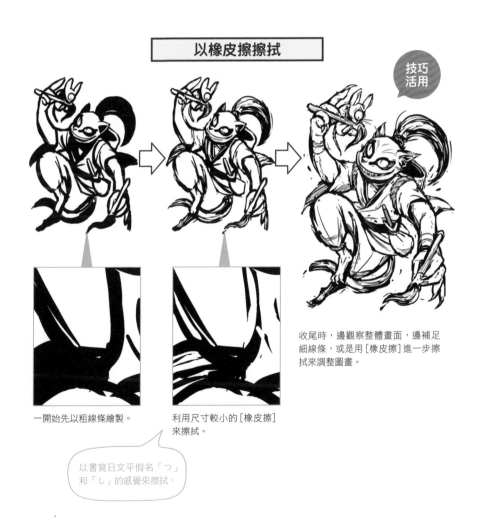

以橡皮擦擦拭

技巧
活用

收尾時，邊觀察整體畫面，邊補足細線條，或是用[橡皮擦]進一步擦拭來調整圖畫。

一開始先以粗線條繪製。

利用尺寸較小的[橡皮擦]來擦拭。

以書寫日文平假名「つ」和「し」的感覺來擦拭。

繪圖板上貼上一張紙，
繪圖筆不再打滑

只要在繪圖板上貼一張紙，就能享受在畫筆不太會滑動的紙張上繪製的感覺。尤其推薦喜歡在紙張上手繪的人。貼在繪圖板上的紙張，會在繪圖的過程中變皺，必須定期更換。

貼上一張紙

技巧
活用

關於紙張種類，工作用紙和複印紙等都有人使用。

繪圖板專用的小技巧：用遮蓋膠帶來黏貼紙張的話，更換起來會更輕鬆。但要做好繪圖板上會殘留膠帶痕跡的心理準備。

memo 繪圖板貼上市售的保護貼，也能增加繪圖筆的阻力（無論是液晶繪圖板還是一般繪圖板都可以買到保護貼）。

利用圖層蒙版
來進行非破壞性的修正

圖層蒙版能讓圖畫像是消失般地隱藏（遮蔽）起來，但同時仍保留原本的圖畫，所以
之後可以隨時恢復原狀。相較使用橡皮擦直接擦除，這種方法更便於再次修改。

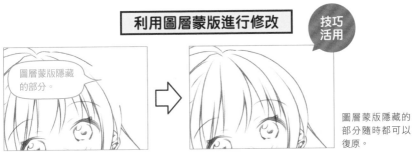

修正的方法

在[圖層]面板中點擊[建立圖層蒙版]來創建圖層蒙版。

選擇圖層蒙版的縮圖，能編輯隱藏（遮蔽）的範圍。使用[橡皮擦]時會像是消失般地隱藏起來，但
只要使用筆刷就會顯現。

利用空隙營造
眼淚和汗水的透明感

繪製眼淚和汗水時，在線條中製造空隙，可展現出透明感。眼淚的線條要考慮到臉部的立體感，描繪往下流的樣子時要畫出相應的弧度。

封閉的線條	非封閉的線條

也不是不能用封閉的線條來繪製。這種方式看起來會缺乏透明感，但相對地，卻具有突顯出眼淚很多的效果。

以線稿來描繪時，可利用線條間的空隙來表現光線或展現出透明感。

透明的物體會透光，所以光源的另一側會顯得比較亮。

memo　外側調暗並提高亮部對比的話，就能表現出水滴的質感。以顏色繪製眼淚時，建議想像成是在畫水滴。

運用水平翻轉，
找出線條的錯誤

水平翻轉畫布後，有時可以發現之前沒有注意到的歪曲。在手繪的情況下，有些人會翻到紙張的背面觀察圖畫，確認草稿是否有錯誤，若是數位繪圖，則可以利用翻轉畫布的功能來確認。

利用水平翻轉來確認

將畫布水平翻轉後，就能確認輪廓是否歪曲以及雙眼之間的平衡等。

CLIP STUDIO PAINT

在[導航器]面板中點擊[左右反轉]。或是在[編輯]菜單→[畫布旋轉・反轉]→選擇[左右反轉]。

左右反轉

Photoshop

[影像]菜單→[影像旋轉]→選擇[水平翻轉版面]。

memo　　將常用的功能設定成快捷鍵會方便許多，例如[左右反轉]等。

利用變形來調整平衡，並修正草稿

藉由變形功能進行數位處理，有時可以從客觀的角度來進行判斷及修正，例如可用於想要調整眼睛大小或是手部角度的時候。圖畫品質可能會因為變形的關係而下降，但如果是在打草稿的階段，就不用太在意。

以變形來修正

利用變形功能來調整平衡，例如左右五官對齊等。這裡以對眼睛線稿進行變形為例，調整大小和位置等。

CLIP STUDIO PAINT

從 [編輯] 菜單→ [變形] →點擊 [放大 · 縮小 · 旋轉]（Ctrl＋T）和 [自由變形]（Ctrl＋Shift＋T）就能輕鬆變形。

Photoshop

從 [編輯] 菜單→選擇 [任意變形]（Ctrl＋T）就能輕鬆變形。按住 Ctrl 鍵，拖動方向把手也可以使形狀變形。

memo
也有人會在正式繪圖時使用變形功能。尤其是不使用線稿的厚塗插畫，因為變形後的圖畫品質下降問題並不會很明顯。如果品質下降得很明顯，請在修飾後進行後製。

將彩色草稿當作調色盤

在繪製彩色插圖時，可利用稍微上色的彩色草稿來考慮配色和構圖等。此外，將彩色草稿儲存為單獨檔案後，與正式上色的檔案擺放在一起，就能當作獲取前景色的調色盤。

從彩色草稿取得顏色

CLIP STUDIO PAINT

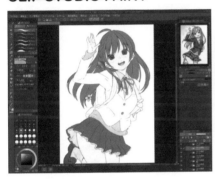

使用 CLIP STUDIO PAINT 時，建議在［輔助預覽］面板中打開彩色草稿。使用［自動切換吸管］，即將游標停在［輔助預覽］面板的圖畫上，就會變換成［吸管］工具的功能，繪製上會方便許多。

— 自動切換吸管

Photoshop

［視窗］菜單→［排列順序］→點擊［全部水平拼貼］，打開的檔案就能並排在視窗上。

memo

彩色草稿上色時，一般都是用大尺寸的筆刷大概塗抹而已。使用的筆刷因插畫家而異，但比較多人是使用［深色鉛筆］（CLIP STUDIO PAINT）和［實邊圓形］（Photoshop）等標準筆刷。

顏色轉黑白後，就能確認對比

將彩色插畫轉成黑白後，對比度會更分明，藉此可以清楚看出該突顯的地方是否有突顯、畫面是否太雜亂等。

確認對比

背景和頭髮的明度好像太過接近？

技巧活用

裙子周邊的對比看起來畫得很完美。

以彩色草稿來考慮配色。想要確認對比時，可試著暫時轉換成黑白畫面。

暫時轉換成黑白畫面（CLIP STUDIO PAINT）

在［圖層］菜單→［新色調補償圖層］→選擇［色相・彩度・明度］並將［彩度］的數值拉到-100，畫面就能從彩色轉變成黑白。想要恢復色彩時，只要關掉新色調補償圖層即可。

暫時轉換成黑白畫面（Photoshop）

在［圖層］菜單→［新增調整圖層］→選擇［色相／飽和度］並將［飽和度］的數值拉到-100，就能畫面從彩色變成黑白。想要恢復彩色模樣時，只要關掉新增調整圖層即可。

 對比……亮色和暗色之間的明暗差異。

在細節上增添差異，就能達到引導視線的效果

只要在想要突顯的部分畫上細節，就能讓畫面看起來更有層次感。因此，建議在繪製插圖時，可以刻意分別創造出線條密度高和線條密度低的部分。在想要吸引注意力的地方放置配件，也可以增加線條的數量。

隨意畫在背景中	只畫在一部分的背景中

因為花朵隨意地擺放，顯得到處都是添加的配件，導致畫面看起來很散亂。

技巧活用

藉由讓花朵集中在臉部周圍來增加線條密度，使視線集中在這一區塊。

memo　隨意地分配配件位置時，建議讓配件均勻散落在背景中，使之形成一個圖案。以左邊插圖來說，因為分布得有點不平衡，所以分散了觀眾的注意力。

臉部表情分圖層，
修正更方便

如果要修正的地方和別的線條重疊，就得連同好不容易畫好的線條一起擦除。因此，建議線稿按各部位來分別作業，除了繪製上會更自由，修改上也會比較輕鬆。尤其是以許多線條勾勒的臉部表情等，分開進行的話會方便許多。

沒有區分部位

區分部位

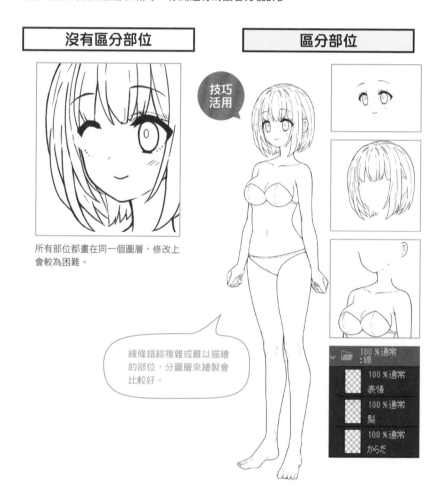

技巧
活用

所有部位都畫在同一個圖層，修改上
會較為困難。

線條錯綜複雜或難以描繪
的部位，分圖層來繪製會
比較好。

100%通常
：線

100%通常
表情

100%通常
髪

100%通常
からだ

底色上色時
利用剪裁遮色片更有效率

先做好「每個部位分別在單獨的圖層中塗滿底色」的底色作業，並在上方建立剪裁遮色片後繪製陰影、反射等，著色上會更有效率。

底色與剪裁遮色片

1 依照每個部位分成數個圖層，像是分別塗上底色一樣。在白色背景下塗上淺色會很難辨認，有時甚至會忘記塗色，因此可先暫時塗上深色。

2 將底色調整成想像中的配色。在打開[鎖定透明圖元]的情況下塗滿顏色的話，可以更改底色的顏色。

3 將設定剪裁遮色片的圖層放在底色圖層上，讓顏色重疊。

CLIP STUDIO PAINT 的剪裁遮色片

從[圖層]面板打開[用下一圖層剪裁]。

Photoshop 的剪裁遮色片

朝圖層點擊右鍵→[建立剪裁遮色片]。

memo 繪圖工具中有很多方法可以改變底色，例如：
CLIP STUDIO PAINT……[編輯]菜單→[將線的顏色邊更為描繪色]
Photoshop……[影像]菜單→[調整]→[取代顏色]

顏色的鮮豔度一致的話，
整體會更統一

如果顏色的鮮豔程度不一致的話，配色上會感覺不太協調。尤其在使用鮮豔、強烈的顏色時必須特別留意，如果鮮豔程度沒有調成一致，就會很難搭配出漂亮的顏色。此外，在配色上遇到困難時，或許試著將顏色調淡一點會比較好。

鮮豔度不一致	鮮豔度一致

只有部分顏色較為鮮豔的話，會缺乏一致性，導致無法搭配出漂亮的顏色。

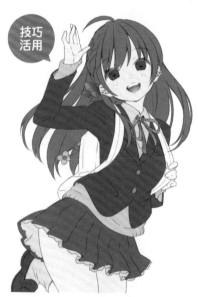

圖為鮮豔程度沒有太大差異的配色。底色推薦淺亮的顏色。

memo　在統一配色的鮮豔程度時，如果太拘泥於彩度的數值，可能會縮小可使用的顏色範圍，因此建議只用眼睛判斷即可。

在基本的第1層陰影上添加 第2層，可增加層次感

以賽璐璐上色法為基礎的上色方式，通常都會在第1層陰影的基礎上添加顏色更深的第2層陰影。階段式地繪製陰影，會突顯出陰影的層次感，同時也能增加立體感。

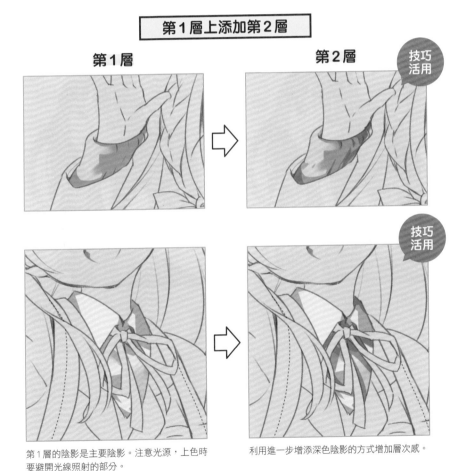

第1層上添加第2層

第1層　　　　　　　　　　第2層

技巧
活用

技巧
活用

第1層的陰影是主要陰影。注意光源，上色時要避開光線照射的部分。

利用進一步增添深色陰影的方式增加層次感。

memo　增加陰影的階層有助於呈現出立體感，但若是增加過度，看起來會顯得很沉重，因此，賽璐璐上色法中大多都只會畫2～3層。

利用漸層呈現出
賽璐璐上色法的立體感

賽璐璐上色法是一種均勻上色的塗色方法，如果在此基礎上添加漸層陰影，會顯得更有立體感。而且根據漸層的不同，還可以表現出些微的光線和顏色的變化等。

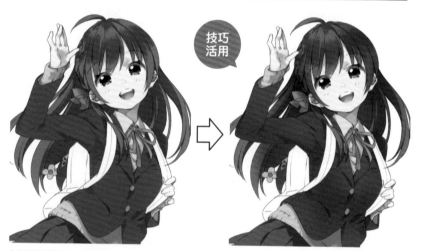

| 賽璐璐上色法 | 添加漸層 |

在平面的圖畫中加入陰影。

加入漸層的陰影，會呈現出塗抹的厚度。

技巧活用

以圖中方式來添加漸層。

memo 使用 CLIP STUDIO PAINT 時，筆刷選用［噴槍］。Photoshop 的話，則是用［硬度］設定為 1%的筆刷。

陰影添加冷色系，
顏色會更為明亮

陰影的顏色使用藍色等冷色系，會顯得比較不那麼黯淡。在底色中添加灰色，也可以加深顏色，創造出陰影色，但看起來會較為暗沉。利用冷色系的陰影來突顯顏色的鮮豔感，就能讓插畫的色彩更為豐富。

無色彩的陰影	冷色系的陰影

［乘法］ 在圖層塗上灰色，就會形成底色＋灰色的陰影。

透過在底色添加一點藍色混合成陰影的方式，可以使陰影的顏色更加鮮豔。

陰影色的製作範例

在範例中，肌膚上的陰影色是以在底色添加冷色系感覺，將色環往藍色那側靠近。以結果來說，明度會稍微下降，彩度則會往上提升。

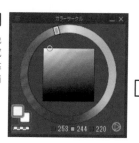

色環往藍色移動。

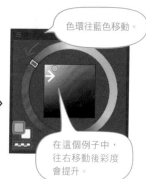

在這個例子中，往右移動後彩度會提升。

繪製少量陰影時
要注意物體投射的陰影

物體遮擋光線時所形成的影子稱為投射陰影。而非投射陰影（陰暗部分）的影子一般則會稱為自然陰影。想要以少許影子完成插畫時，如果省略自然陰影，只繪製物體投射的陰影，就可以打造出富有層次感的陰影。

漸層陰影

投射陰影

技巧
活用

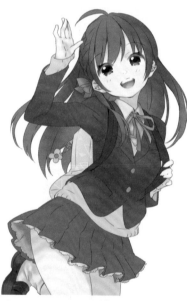

如果只有畫漸層陰影，看起來會比較朦朧。

即使只畫出物體投射的陰影，也不會覺得畫面不好看。由此可知，其實在畫陰影時，會影響到完成度的往往都是投射陰影。

單純只畫遮擋陰影的話，完成品會很有動畫感。

Word　投射陰影……光線被物體遮擋時所形成的影子。在CG和美術界中，也將這類型的陰影稱為投影。

將反光的顏色改為暖色後
會顯得更鮮豔

提高底色的明度也可以製造出反光，但添加一點黃色或橘色等暖色系顏色的話，會讓色調更豐富。尤其是在室外的場景，利用這個方式可以呈現出陽光照射在人物上的感覺。

白色反光

圖為白色的反光。色調看起來不太鮮豔，但如果是在室內的燈光下，其實白色會顯得比較真實。

暖色系顏色的反光

技巧
活用

暖色系顏色的反光看起來會比較鮮豔。

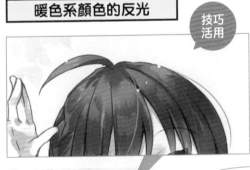

從心理上來說，橘色會讓人有一種溫暖和開朗的感覺，所以可以用來製造出明亮的氛圍。

模糊感較低的亮部
會呈現出光澤感

清楚地畫出亮部，會顯得更有光澤感。建議使用較為銳利的筆刷，線條畫起來會比較清晰，例如，用於繪製線稿，柔化邊緣程度較低的筆刷。

模糊的反光	銳利的反光

用具有模糊效果的筆刷來畫亮部，會難以呈現出眼睛透光的質感。

用模糊度較低、筆尖較硬的筆刷來繪製亮部，可打造出具有光澤感的眼睛。

具有光澤感的反光在塗色上可以增添層次感。

亮部畫在線稿上會更明亮

繪製亮部的用意大多都是為了表現出強烈的光線。一般在安排圖層順序時，都會將塗色圖層放在線稿圖層的下方，但亮部放在線稿的圖層上，更容易表現出強烈的光線。

亮部在線稿下方

線稿在亮部上方，會看不到強烈的光線。

亮部在線稿上方

技巧活用

亮部畫在線稿的上方，可以表現出強烈的光線。

亮部 ——
線稿 ——

繪製眼睛的漸層色時，淺色在上會顯得比較沉重

眼睛的漸層色通常是由下往上加深，因為由上往下加深的話，看起來會讓人覺得很沉重。此外，上方畫上深色，還能突顯出亮部，強調眼睛的光亮感。

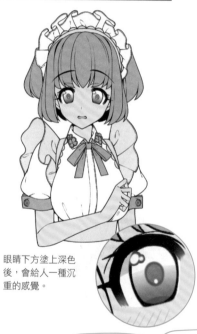

眼睛下方顏色深

眼睛下方塗上深色後，會給人一種沉重的感覺。

眼睛上方顏色深

技巧活用

通常眼睛的漸層色，都會由下往上加深。

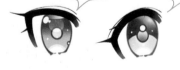

利用漸層色劃分。

清楚劃分上半部和下半部。

眼睛的變化

除了以由下往上加深的漸層色來呈現，也有一種方式是，將眼睛清楚分成上下兩部分，並在上半部塗上深色。

眼白添加眼皮的陰影，可呈現出立體感

眼白是一個沒有什麼構成要素，很難添加細節的部分。如果想要增加繪圖的效果，可以加上一點陰影。只要淡淡地畫上眼皮映照出來的影子，就能展現出立體感。

眼白沒有添加影子

技巧
活用

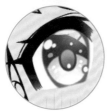

上圖是眼白沒有塗上影子的樣子。相較有
添加影子的樣子，會顯得比較平面。

眼白有添加影子

在眼白中加上眼皮的影子，就能
突顯出立體感。

在動畫的特寫畫面中，
大多也會在人物的眼白
加上眼皮的影子。

睫毛顏色跟髮色無關，
利用深色突顯出眼睛

無論人物的頭髮是水藍色還是粉紅色，目前睫毛顏色大多都還是會畫成黑色或深咖啡色等深色。在繪製吸引大眾注意力的眼睛時，藉由在睫毛塗上深色，可以提高對比度，突出眼睛的部分。

睫毛顏色與髮色相同	黑色的睫毛

技巧活用

上圖為睫毛顏色配合髮色的插圖。眼睛周圍無法給人深刻的印象，但很適合用於神祕人物等。

上圖為將睫毛畫成黑色的插畫。為了強調眼睛部分，睫毛的顏色大多都會使用配色中最深的顏色。

建議把與髮色相同的睫毛當作突顯個性的方式之一。

memo　睫毛愈是顯眼，給人的感覺就愈花俏，臉部看起來也會更加深邃。

睫毛塗上暖色系，
營造柔和形象

在睫毛塗上暖色系顏色，會給人一種柔和的感覺。描繪的重點是，邊緣要呈現出隱約的漸層感。此外，柔和的色調也有助於突顯出女孩子的可愛感。

沒有添加暖色系

沒有多餘色彩的睫毛。

有添加暖色系

技巧
活用

用柔化的筆刷在邊緣添加暖色系顏色，
打造出更加柔和的氛圍。

肌膚添加冷色
可展現出透明感

在膚色中添加冷色系顏色，可以表現肌膚的透明感。其中，用在白皮膚上的效果尤其顯著。著色的順序是，點上藍色或水藍色等冷色系顏色後往外混合。建議顏色點在邊緣的陰影處。

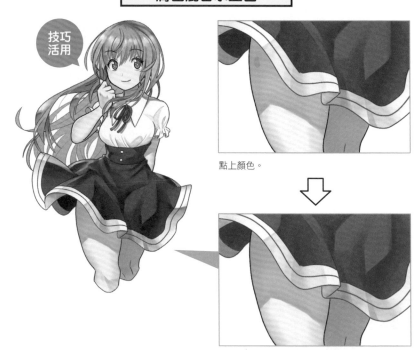

膚色混合水藍色

點上顏色。

混合、推開顏色。藍色的明顯程度可以利用圖層的不透明度來調整。

CLIP STUDIO PAINT

可以用 [色彩混合] 工具或 [毛筆] 工具的 [暈染水彩] 等來混合。

Photoshop

使用降低 [流量] 數值的筆刷來混合。

堅硬的質感
可突顯出肌膚的柔軟度

藉由堅硬物體和柔軟物體之間的對比，可以分別強調出的軟、硬的質感。例如，將硬質的金屬單品放入服裝中，並配置在皮膚附近，就能加強突顯肌膚的柔嫩感。

| 沒有金屬配件 | 有金屬配件 |

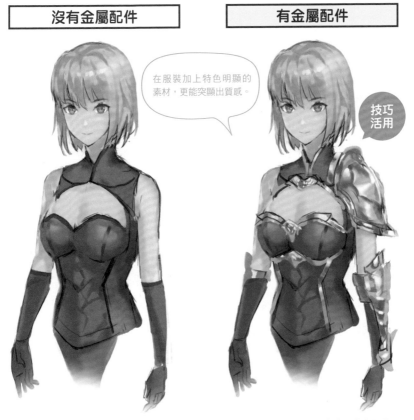

在服裝加上特色明顯的素材，更能突顯出質感。

技巧
活用

上圖為沒有金屬盔甲和飾品的插畫。

金屬的堅硬質感會和肌膚的柔嫩度呈現出對比。

memo　在科幻或奇幻世界的設定中，很容易就能添加硬質的素材，例如鎧甲或動力裝甲。如果是現實世界的設定，可以考慮加上金屬製的飾品。

常見的臉頰紅暈類型

繪製美麗少女的插圖時經常會描繪的臉頰紅暈，可以用來表現出氣色良好的健康感或害羞、面紅耳赤的表情。臉頰紅暈有多種畫法，以下介紹一些比較具有代表性的類型。請依照自己的需求選擇適合的畫法。

線條

只用線條呈現的紅暈是比較有漫畫感的表現方式。

漸層

像是將紅暈與肌膚混合般的繪製方式。這種畫法會顯得比較自然。

技巧變化

漸層加反光

在漸層中添加亮部，可以強調出紅暈的光澤感。

漸層加線條

漸層加上線條所呈現出的紅暈，其特色是會帶給人柔和的印象，以及Q版漫畫的可愛感。

關節添加粉色，
呈現出可愛感

在肌膚塗上淡淡的淺粉紅色或紅色，可以增強角色的可愛感。除了臉頰外，肩膀、手肘等關節附近也是經常會添加紅色的地方。

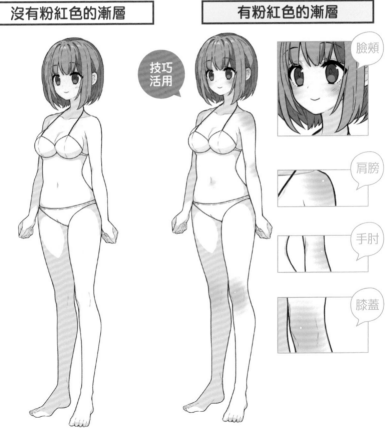

圖為沒有增添粉紅色漸層的插圖。這種畫法也沒有不好，但與右邊的插畫相比，好像少了些什麼。

在臉頰、關節等地方加上粉紅色的漸層，可以呈現出血色，看起來更生動。

就算混合紅色或藍色等其他顏色，也還是能畫出黑髮

一般頭髮的底色會以中間色調為主，陰影則是用深色來表現，因此，黑髮的底色大多都是灰色。但可以藉由在灰色中混合紅色或藍色，打造出色彩豐富的黑髮。

混合藍色的黑髮

混合藍色後，會形成帶有清涼感的黑髮。

混合紅色的黑髮

混合紅色後，會呈現出黑髮透光的自然氛圍。

> 建議配合整體畫面，在黑髮中增添色彩。

無色彩的黑髮

> 彩色插圖中，如果只有黑髮沒有添加色彩，可能會出現整體顏色不太協調的情況。

天使的光環
先畫一圈後再調整形狀

要輕鬆繪製在頭髮上形成的天使光環，也就是一圈反光時，首先要在考慮頭型和光源的情況下畫出環狀，接著再按照喜歡的形狀消除不需要的部分並進行調整。天使光環有各種不同的類型，請配合插畫中的圖案，挑選出適合的樣子。

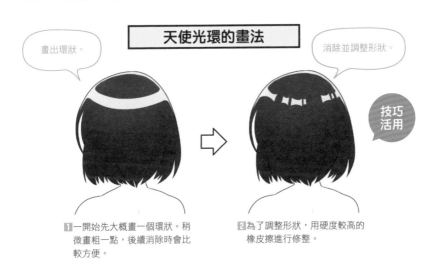

天使光環的畫法

畫出環狀。

消除並調整形狀。

技巧活用

1 一開始先大概畫一個環狀。稍微畫粗一點，後續消除時會比較方便。

2 為了調整形狀，用硬度較高的橡皮擦進行修整。

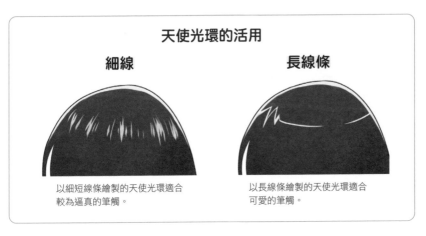

天使光環的活用

細線

以細短線條繪製的天使光環適合較為逼真的筆觸。

長線條

以長線條繪製的天使光環適合可愛的筆觸。

瀏海添加皮膚的顏色，呈現出透明感

在接近皮膚的頭髮中混合皮膚的顏色，頭髮會呈現出透光的透明感。這個畫法用在瀏海上，效果會非常顯著。塗上皮膚的顏色時，要用噴槍等較柔軟的筆刷輕輕地上色。

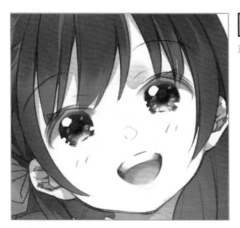

沒有混合皮膚的顏色

添加皮膚顏色之前的模樣。

技巧
活用

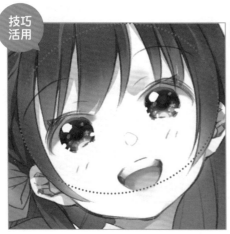

混合皮膚的顏色

用柔軟度高的筆刷輕輕地在皮膚周圍的頭髮上添加皮膚的顏色。

臉部周圍顯得比較明亮，所以也可以讓皮膚看起來更有光澤。

在後方的頭髮上添加光線，就能畫出層次感

在後方的頭髮添加光線，就能清楚區分與前面部分的前後關係。這時候的光線建議使用冷色系顏色來呈現，可以展現出距離感。如果是使用混合模式，可選擇[濾色]，繪製上會更容易上手。

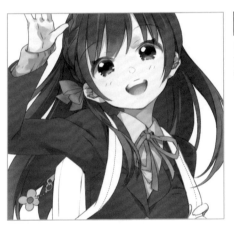

後面的頭髮沒有添加光線

圖為後面的頭髮沒有添加光線的樣子。與下面的插圖比起來，感覺不出與前面部分的前後關係。

技巧
活用

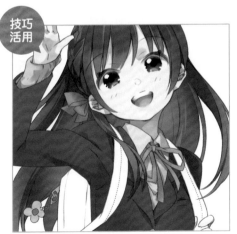

後面的頭髮添加了光線

圖為添加光線後的樣子。清楚區分出與前面頭髮和西裝外套之間的前後關係。

是繪製長髮人物時的必學技巧。

讓部分頭髮呈半透明，
避免遮住眼睛

如果將頭髮的圖層放在臉部上方，有時可能會出現瀏海遮住眼睛的情況。如果單獨將遮住眼睛的部分放到其他圖層，並降低不透明度，就能讓這部分的頭髮呈現出透明感。

| 不透明的頭髮 | 稍微透明的頭髮 |

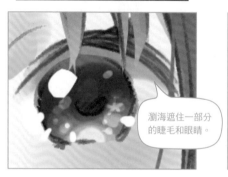

瀏海遮住一部分的睫毛和眼睛。

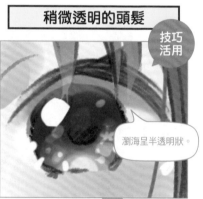

技巧活用

瀏海呈半透明狀。

```
100％乘算
髮線画
55％通常
目の上の髮
100％乘算
顏線画
100％乘算
線画
100％通過
塗り
  100％通過
  パーツ
  100％通過
  髮
  100％通過
  目
```

睫毛的線稿

頭髮上色

眼睛上色

圖層的結構

將頭髮上色的圖層合併而成獨立圖層，並剪裁出遮住眼睛的部分後進行調整。將這個圖層放在包含睫毛的「臉部線稿」上方，睫毛就會透過瀏海展現出來。

衣服加入一點皮膚的顏色，可呈現出透膚的材質

衣服上稍微混一點皮膚的顏色，可以表現出透膚的材質，黑絲襪就是個很好的例子。
建議選擇布料較薄或透光的部位來混合皮膚的顏色。

沒有混合皮膚顏色

沒有混合皮膚顏色時，看起來會像是
厚布料的緊身褲。

混合皮膚顏色

技巧
活用

添加皮膚顏色後，就能打造出真正的
絲襪感。

要以淡淡的漸層色
來上色。

在陰影中畫出折射光，增加真實感

要更準確地繪製光線，就必須畫出折射光。折射光是指從受到光線照射的地方反射出來的光線。與光源反射的光線相比，折射光比較微弱，所以在陰影中也會形成折射光。

沒有折射光

加入折射光前的樣子。

有折射光

這裡的折射光是用［覆蓋］功能疊上淺紫色。

技巧
活用

在這附近添加些許的折射光。

畫上折射光後，可以呈現出較為逼真的質感。

在裙子的影子中也加入折射光。影子的色調會因為折射光變得更加複雜。

利用模糊打造出
具真實感的光芒

在明亮處的周圍製造出模糊效果，可以表現出發光或強光反射時的耀眼感。是一種可以用於亮部或效果光等地方的技巧。

製作模糊邊緣的範例

1 選擇要繪製的發光物體。

2 稍微擴大選擇範圍。

3 在發光物體的後面增加邊緣模糊的圖層，將
　選擇範圍填滿明亮色。

技巧
活用

4 利用[高斯模糊]等模糊濾鏡來進行
　邊緣模糊。

加深陰影邊緣，
增添立體感

加深陰影邊緣有助於強調陰影的形狀，使陰影更加立體。這種方式也會突顯出陰影附近的明亮部分，加強對比度，讓畫面更有層次感。不過，必須留意的是，如果顏色太深，可能會破壞柔軟材質等部分的質感。

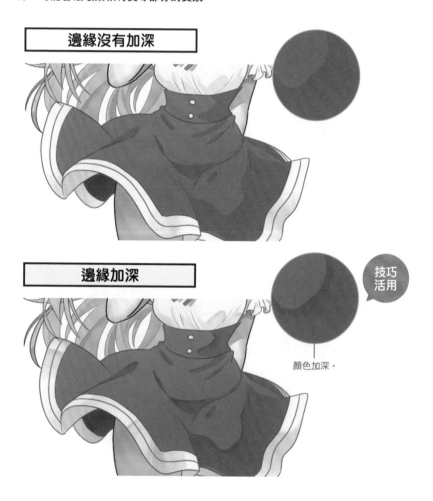

邊緣沒有加深

邊緣加深

技巧
活用

顏色加深。

光線邊緣加入彩度高的顏色
會更加鮮豔

有時會看到反射出來的光線周圍流淌著各種顏色，例如寶石的照片等。因此，在亮部和反光處等地方的光線邊緣添加彩度一樣高的顏色，色調會更加鮮豔。

顏色沒有暈開	顏色暈開

技巧活用

圖為在亮部的邊緣添加粉紅色後的樣子。

邊緣的顏色推薦選用粉紅色或淺黃色等。

memo　在塗上鮮艷的顏色時，塗在強光照射處和陰暗處之間，可以突顯出顏色的鮮艷感。

雙色調＋點綴的配色，
簡單打造出一致性

覺得配色不太協調時，可以先用兩種顏色來搭配。此外，如果再添加鮮豔的點綴色，就能組合成協調的配色。多色搭配並不簡單，所以建議先從較少量的顏色開始搭配。

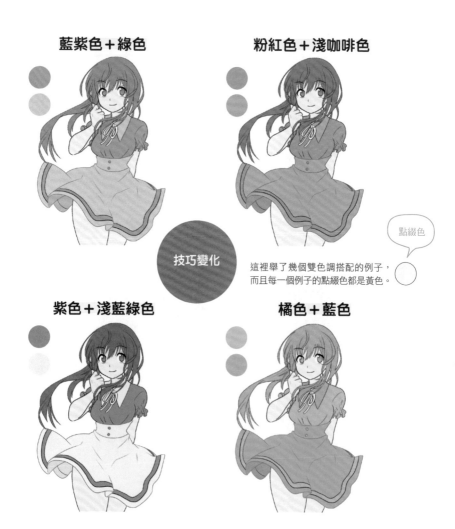

藍紫色＋綠色

粉紅色＋淺咖啡色

技巧變化

點綴色

這裡舉了幾個雙色調搭配的例子，而且每一個例子的點綴色都是黃色。

紫色＋淺藍綠色

橘色＋藍色

使用對比色作為點綴，會顯得很突出

對比色是指藍色和黃色、紅色和綠色這種相互襯托的顏色。因為很適合相互搭配，事先記住的話使用起來會很方便。對比色會有互補的作用，所以也可以用來當作主要顏色的點綴色。

使用同色系

一般可能會覺得如果一樣是冷色系顏色，搭配起來就會很協調，但其實這並不是絕對。以上圖來看，配色上就不是很適合。

使用相對色

技巧
活用

假設衣服是藍色，那就將蝴蝶結改成相對色，例如黃色、橘色，看起來會更協調、漂亮。但點綴色的面積不可以太大。

色環是指將色相（顏色的樣態）排列成圓環狀的圖表。色環中位置相對的顏色稱為互補色。互補色和相對色的意思幾乎相同（不過符合相對色標準的範圍稍微比較大）。

 將對比色排在一起時，可能會出現覺得刺眼，難以看清的情況。這種時候，可以利用改變彩度或明度，或在中間添加其他顏色的方式來應對。

從視覺上來說，紅色在前，藍色在後

在空氣遠近法中，紅色等暖色系顏色看起來會比較前面，藍色等冷色系顏色則會比較後面。此外，各種顏色排列在一起時，通常紅色會是最引人注目的顏色。因此，使用紅色時務必要多加留意，建議用在想要突顯的事物上。

紅色背景搭配藍色人物

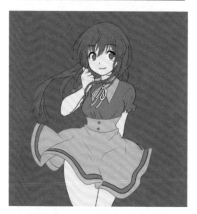

藍色配色的人物在背景紅色下，看起來會稍微有點往後沉。

藍色背景搭配紅色人物

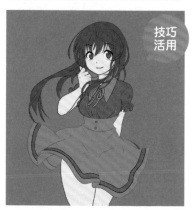

人物以紅色來配色，就能在藍色背景下突顯出來。

在人的眼裡，紅色看起來會比較前面，藍色則會比較後面（空氣遠近法）。

想要突顯的人物就以紅色來上色

在為每個人物決定代表色時，通常都會將想要突顯出來的人物設定為紅色。

 空氣遠近法……在人的眼中，紅色等暖色系顏色看起來會比較突出，藍色等冷色系顏色則會比較往後縮。這是利用心理上的視覺效果來呈現遠近感的方法。

厚塗要從深色開始

依照從深色到淺色的順序來塗色是手繪油畫的基本。以數位繪圖的方式來進行厚塗時也是，從深色開始上色會比較容易打造出厚實感。

依照深色→淺色的順序

技巧
活用

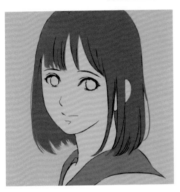

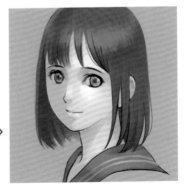

移動筆刷時留意物體的表面，就能呈現出立體感

容易留下筆刷痕跡的繪製方法中，移動筆刷的方向會改變上色的感覺。繪製時的重點在於要注意整個表面。沿著圖案的表面移動筆刷的方式，有助於展現出質感和立體感。

留意表面

在厚塗等會呈現出筆刷筆觸的上色方法中，如果想達到逼真的效果，就要掌握表面的流向。

同時也要注意質感的部分。短促的移動畫筆可以呈現出娃娃的布料感。

利用覆蓋可在灰色的底色上進行染色

混合模式的 [覆蓋] 和 [顏色] 能在保留下方圖層對比度的同時，混合、添加其他顏色，所以可以用來為無色彩的插圖進行上色。

利用覆蓋來上色

無色彩插圖

＋

利用 [覆蓋] 圖層來添加顏色。

⬇

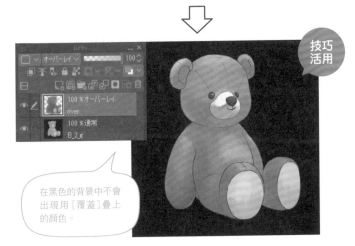

技巧活用

在黑色的背景中不會出現用 [覆蓋] 疊上的顏色。

memo　在無色彩中畫出深淺後再進行上色的方法稱為「灰色單色畫法」。

點上顏色後進行暈染，就能畫出更逼真的陰影

點上顏色，並用筆刷像是在將顏色往外延展般地塗開，除了可以留下筆刷的筆觸，還能畫出漸層的效果。這種方式畫出的漸層所呈現出的感覺，不同於使用[漸層]工具或[噴槍]工具所描繪出的均勻漸層。

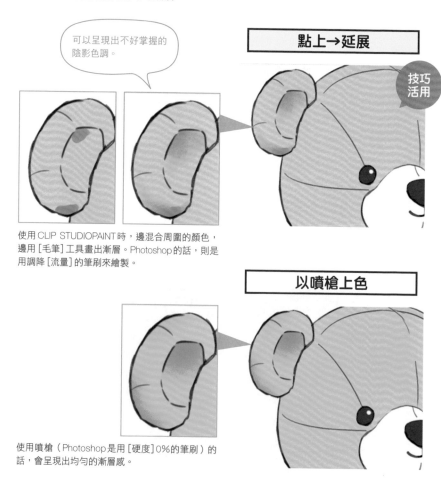

可以呈現出不好掌握的陰影色調。

點上→延展

技巧活用

使用CLIP STUDIOPAINT時，邊混合周圍的顏色，邊用[毛筆]工具畫出漸層。Photoshop的話，則是用調降[流量]的筆刷來繪製。

以噴槍上色

使用噴槍（Photoshop是用[硬度]0%的筆刷）的話，會呈現出均勻的漸層感。

漸層色要使用
尺寸較大的噴槍

像[噴槍]工具這種模糊範圍較大的筆刷,對於繪製漸層來說非常方便。盡情加大筆刷的大小,就能增加漸層的寬度,並繪製出自然的顏色變化。

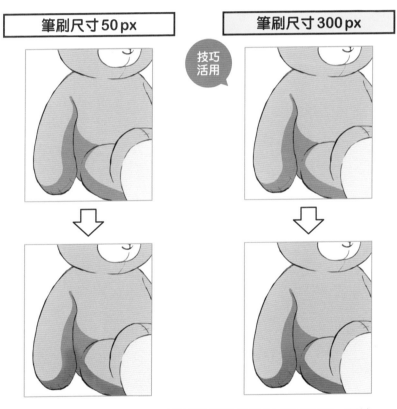

筆刷尺寸50 px

筆刷尺寸300 px

技巧
活用

試著用噴槍(如果是用Photoshop,則是使用[硬度]0%筆刷)在陰影中加工,繪製出漸層。較大的筆刷尺寸可以更輕鬆地繪製出光滑的漸層色。

memo　　如上方的例子所示,用噴槍繪製漸層時,建議用輕點的方式移動繪圖筆。

中間色可以
從顏色的邊界吸取

利用 [吸管] 工具從顏色的邊界取得混合的顏色，就可以使用中間色來進行上色。這個方法可以用於想要在深色和淺色之間上色時，或是想要調和底色與陰影色的時候。

邊吸色邊上色

技巧
活用

1 塗上陰影。

2 利用 [吸管] 工具吸取陰影邊界的混合色。

3 接下來就可以用中間色來上色。

4 重複 [吸管] 工具吸取中間色後進行上色的動作，就能打造出漸層效果。

利用光影改變圖畫
帶給人的印象

影子的深淺度和形狀會根據光線的方向和強度而出現各種變化。繪製光影時如果有考慮到人物情感或想要呈現出的氛圍，就能創造出具有故事感的插畫。

各種照明

技巧
活用

從斜上方往下的光線

基本光線，投射出來的陰影沒有特別的意義。

正上方的光線

眼睛周圍形成陰影，會散發出一種陰暗的感覺。

物體遮住光線

畫中遮住光線的物體所投射出的陰影會助長不安的感覺。

逆光

從後面照射的光線會產生出戲劇性的氛圍。

從下往上的強光

從下往上的光線會呈現出恐怖的感覺。

從斜上方往下的強光

強光造成的深色陰影，會給人一種嚴肅的感覺。

配色可以表現出時段

整個畫面塗上橘色系的顏色，看起來會像是日落反射出來樣子。像這種營造出情境的顏色也可以反映在人物上，呈現出不同時段的光線。

配色與時段　　　技巧活用

白天

要呈現出白天的太陽光照射在人物上時，配色要選擇明亮、標準的顏色。

傍晚

傍晚時段的整體配色是由橘色和黃色混合而成。

夜晚

夜晚時段用整片的陰暗色調來呈現。偏藍的顏色會呈現出夜晚的感覺。

魔幻時刻

日出前或日落後的短暫時段稱為魔幻時刻，這時的天空會呈現出漂亮的微亮光線。選用深色調的同時，也要使用紫紅色等鮮豔的顏色。

利用圖畫處理用圖層
進行非破壞加工

在「複製並合併所有圖層」的圖畫處理用圖層進行加工，即使加工失敗也能輕鬆重
來。是一種在加工模糊等濾鏡時也很方便的技巧。

在合併的圖層中進行加工

技巧
活用

合併圖層

原本的圖層

單獨製作一個合併圖層，就能毫無顧忌地進行加工。將加工後的合併圖層
隱藏，就能隨時恢復原狀。

CLIP STUDIO PAINT
合併圖層的方法

1 隱藏背景圖層，只顯示想要合併的
圖層。

2 在 [圖層] 菜單中點擊 [組合顯示圖
層]，就能得到合併後的圖層。

> 可以在留下現有圖層的
> 情況下合併圖層，非常
> 地方便。

Photoshop
合併圖層的方法

1 只顯示想要合併的圖層後建立新的
圖層。

2 選取新建的圖層後，按 Ctrl + Alt
+ Shift + E 就能將顯示的圖層內容複
製到 1 的圖層中（蓋印圖層）。

細節加工作業的程度
利用圖層的不透明度來調整

收尾階段的加工大多都只是細節上的調整，例如些微調整色調等。在添加細微變化時，建議實際加工的程度要比預想的還要強烈一點，之後再利用圖層的不透明度來調整成適當的樣子。

調整不透明度的範例

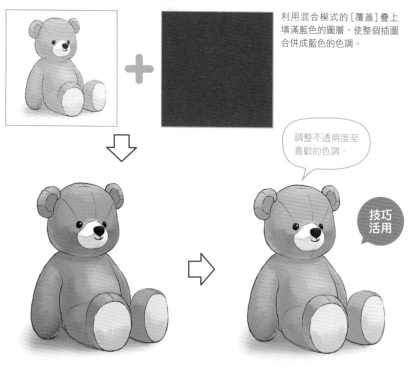

利用混合模式的 [覆蓋] 疊上填滿藍色的圖層，使整個插圖合併成藍色的色調。

調整不透明度至喜歡的色調。

技巧活用

藉由改變圖層的不透明度，就能調整添加藍色的程度。

色調補償圖層
在設定好後還能再次修正

CLIP STUDIO PAINT 和 Photoshop 都有提供建立色調補償圖層的功能。色調補償圖層即使設定好調整的數值，後續仍可以隨意更改，對於編輯色調來說相當方便。

色調補償圖層的使用範例

技巧
活用

例：色調曲線

[色調曲線]是一種可以調整對比度和顏色亮度等的功能。增加控制點，如上圖所示，將曲線形狀調整成接近S字後，對比度就會上升。

色調補償圖層的設定可以隨意更改到滿意為止。

CLIP STUDIO PAINT

從[圖層]菜單→[新色調補償圖層]選擇各種調整色調的功能。

色調補償圖層可以調整多個圖層的色調。

Photoshop

從[圖層]菜單→[新增調整圖層]選擇各種調整色調的功能。

 memo 提高對比度後，顏色就會變得刺眼或模糊泛白，因此，建議不要做無意義的調整。在[色調曲線]中，首先應該緩緩地調整成S字曲線，並從修正幅度較低的地方開始進行。

利用3D模型來確認光影

3D模型不僅可以用來思考姿勢和角度，還有助於確認添加影子的方式。作為輔助繪畫功能的一環，CLIP STUDIO PAINT中有3D模型素材可以使用。此外，市面上也有免費的3D素描人偶APP，大家可以試著用看看。

3D模型的影子可以作為參考

技巧活用

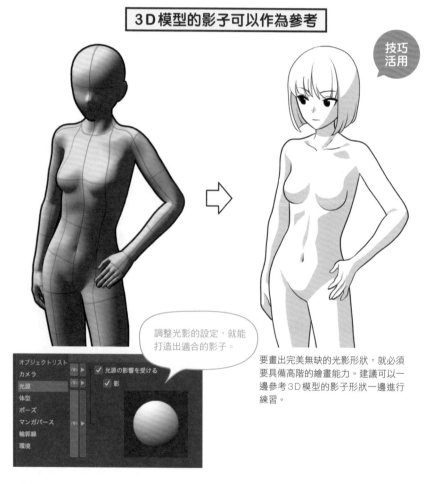

調整光影的設定，就能打造出適合的影子。

要畫出完美無缺的光影形狀，就必須要具備高階的繪畫能力。建議可以一邊參考3D模型的影子形狀一邊進行練習。

memo 　在App Store和Google Play中可以找到免費的素描人偶APP，例如「Magic Poser」和「Easy Pose」等。

利用快速蒙版
來確認選擇範圍

如果沒有選擇正確的範圍，就會連原本沒有打算上色的地方都一起上色，或是原本打算上色的地方沒有上到色。尤其是在選擇大範圍的時候，非常容易會出現錯誤。遇到這種情況時，只要使用快速蒙版就能輕鬆找到沒有選擇到的部分。

找出沒有選擇到的部分

選擇範圍太複雜時，很難看出選擇了哪些地方。

試著使用[自動選擇]工具來選擇頭髮的部分。

技巧活用

CLIP STUDIO PAINT

[選擇範圍]菜單→點擊[快速蒙版]可以顯示出以紅色呈現選擇範圍的快速蒙版。

Photoshop

[選取]菜單→選取[以快速遮色片模式編輯]。Photoshop的快速蒙版是將選擇範圍外的地方轉為紅色。

利用快速蒙版可以仔細地確認選擇的範圍。如上圖所示，發現有一部分的瀏海沒有圈選到。

 memo 　快速蒙版的範圍可以用筆刷來編輯。此外，使用模糊畫筆還能模糊選擇範圍的邊界。

使用深底色找出漏畫的地方

人物如果有地方沒有上到色，之後加入背景時就會透過人物直接看到背景色。尤其需要留意的是亮色系的顏色，這類顏色很難找到漏畫的部分，所以可以在人物的底色添加深色，有助於找出沒畫到的地方。

沒有加深的底色

塗上明亮顏色的皮膚大多都很難發現漏畫的地方。

技巧活用

加深的底色

在底色加入灰色後就能找到沒上到色的地方。

100 % 通過
キャラクター

> 100 % 通常
線畫

> 100 % 通過
塗り

100 % 通常
ベース

> 100 % 通過
背景

這個方法也可以在避免背景穿透人物的底色時派上用場。

memo　　線條和上色的邊界也是容易漏掉的地方，繪製時要多加留意。

畫面的明暗可用覆蓋來調整

混合模式的[覆蓋]圖層具有合成下方的圖層，並使明亮色更加明亮、暗淡色更加暗淡的特性。因此，利用[覆蓋]疊上顏色，除了可以增添色調，還可以控制顏色的明暗。

疊上覆蓋

技巧
活用

混合明亮色的部分更加明亮；混合暗淡色的部分更加暗淡。

在混合模式設定成[覆蓋]的圖層中塗上明亮色和暗淡色。

memo　[柔光]也是一種會經過混合，使明亮色更加明亮、暗淡色更加暗淡的模式，但對比度比[覆蓋]低，所以顏色的變化幅度較小。

利用濾色來營造出
柔和的空氣感

混合模式的[濾色]會讓顏色稍微變亮。可用來呈現白天的柔和光線或視野朦朧的風景。

在混合模式設定成[濾色]的圖層上方塗上水藍色。

疊上濾色

技巧
活用

如此就能營造出太陽光從上方照射，讓畫面更加明亮的樣子。

使用相加來加強光線

在增量的混合模式中，亮度最亮的是［相加］。混合明度高的顏色時甚至會亮到泛白。
建議可以用在想要呈現出光線非常強烈的時候。

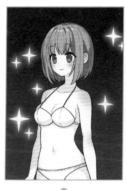

圖層的混合模式設定成［相
加］後，在想要發光的地方進
行上色。

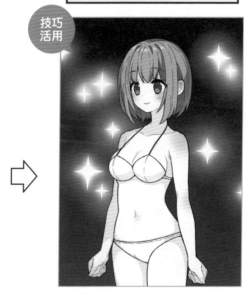

增強模糊部分的亮度，看起來像是在發光一樣。

memo　使用［加亮顏色］也能得到相同的效果。

使用顏色變亮
來改變陰影顏色

混合模式中的[顏色變亮]，其特色是會顯示出下方圖層中比較亮的部分。只要善用這個功能，就可以只改變陰暗部分的顏色。

只有陰暗的部分會混合藍色

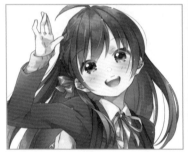

🄵 疊上填滿暗藍色的圖層後，將設定改為[顏色變亮]。

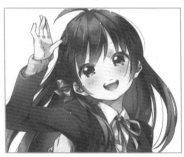

🄶 這樣就會只有陰暗的部分呈現出藍色。

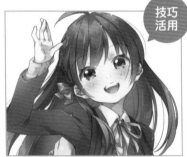

技巧
活用

🄷 接下來依照喜好調降圖層的不透明度，決定陰暗處要混合多少藍色。

這裡使用的顏色是，色相偏向藍綠色，明度／彩度則是設定在從四方型區域的中心稍微往右的地方。

利用調整局部的顏色
來突顯重要的地方

利用圖層蒙版功能，可以限制色調補償的範圍。只要事先記住局部色調補償的方法，就能對插圖進行加工。例如，提高重要部分的對比度，使之更顯眼。

技巧
活用

限制色調補償的範圍

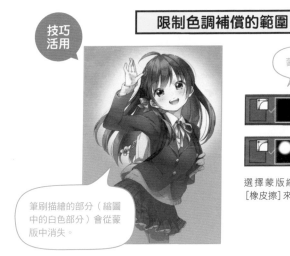

蒙版縮圖

100 %　通常
トーンカーブ1

100 %　通常
トーンカーブ1

選擇蒙版縮圖，用筆刷或
[橡皮擦]來編輯蒙版範圍。

筆刷描繪的部分（縮圖
中的白色部分）會從蒙
版中消失。

補償前

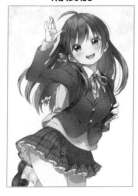

補償後

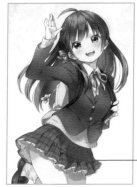

蒙版遮蓋的部分不會
進行色調補償。

使用漸層對應
可改變每個層次的顏色

漸層對應這個功能可以更換已經設定好的漸層色，讓顏色自然地變化。在設定上，可以分別改變每個層次的顏色，所以也能在明亮部分混合暖色的同時，在暗淡的部分混合冷色。

改變顏色的範例

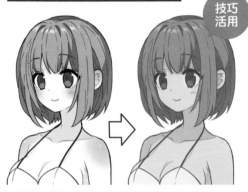

從明亮色依序設定為黃色、粉紅色和藍色。

CLIP STUDIO PAINT 中，從 [圖層] 菜單→ [新色調補償圖層] → [漸層應對] 來設定。

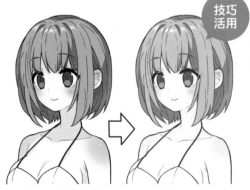

設定成灰色漸層後，就會呈現出無色彩的配色。

Photoshop 從 [圖層] 菜單→ [新增調整圖層] → [漸層應對] 來設定。

修改線條顏色，
讓線稿呈現出柔和的感覺

藉由修改線稿的顏色，可以讓皮膚、頭髮和衣服顏色等周圍的顏色融合在一起，如此就能使線稿的上色更協調，感覺更柔和。

沒有修改線條顏色	修改線條顏色

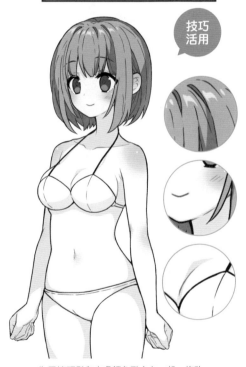

技巧
活用

圖為黑色線稿的插畫。相較線條顏色修改過的右圖，顏色看起來會稍微比較沉重。

為了讓頭髮和皮膚顏色融合在一起，修改一部分的線條顏色。

memo　使用圖層的剪裁功能來修改線條顏色時，就算失誤也不用擔心，因為隨時都可以重新修改。

100 %通常
色トレス用
100 %通常
髮

空氣層可突顯人物

像是在人物和背景之間加上一層空氣般地上色，就可以增加層次感，讓人物更加突出。

技巧活用

像是在人物周圍畫出模糊邊緣般地描繪，並將混合模式改成［濾色］，讓顏色稍微亮一點。

在邊界畫出空氣層

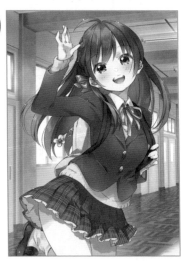

加入類似空氣層的圖層後，人物顯得更加突出。

memo　空氣透視是一種藉由空氣層的影響，像是要讓距離愈遠的物體，視覺上愈會發生變化般地畫出遠近感的手法。上述的例子只有改變人物周圍的顏色，與展現出逼真的空氣透視稍有不同，但還是可以算是一種突顯人物的方法。

利用聚焦的方式
將重點放在臉部

「模糊」濾鏡是 CLIP STUDIO PAINT 和 Photoshop 中經典的濾鏡功能，只要利用這個功能，就能製造出聚焦並模糊周圍的效果，類似鏡頭對焦後的樣子。

打造聚焦效果的步驟

1 複製、合併希望聚焦的插圖圖層。

2 利用 [高斯模糊] 進行模糊。

技巧
活用

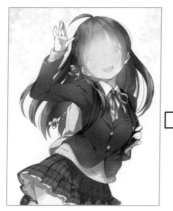

3 只擦掉想要聚焦的重點處後，下面就會出現沒有模糊的圖畫。

4 完成重點放在臉上的聚焦效果。

 模糊強度建議用圖層的不透明度來調整。

利用光暈效果
讓人物閃閃發光

光暈效果可以為人物的亮部和亮白的肌膚等增添光彩。要打造出這個效果，所需的功能有色調補償的[色階]、[模糊]濾鏡的[高斯模糊]以及混合模式的[濾色]。

打造光暈效果的步驟

1 複製、合併人物圖層。

2 在色階中將▲往右移動，加深顏色色調。因為是調整單一圖層的色階，不需要使用色調補償圖層。

3 利用[高斯模糊]進行模糊。

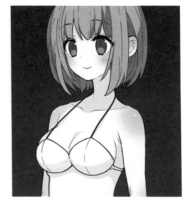

技巧
活用

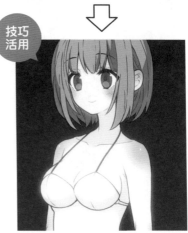

4 完成！呈現出明亮的光輝。光輝的亮度可以用圖層的不透明度來調整。

利用色差產生出
顏色錯位的效果

色差是紅色、綠色、藍色的線條進行錯位、重疊的加工，使外觀看起來像是彩色印刷版錯位造成的樣子。顏色錯位的模樣看起來也很像是周圍散發出光暈的樣子，因此可以呈現出一種具有設計感的時尚氛圍。

1 複製、合併將要進行色差的插圖圖層。這裡需要複製3張。

紅色
R＝100
G＝0
B＝0

綠色
R＝0
G＝100
B＝0

藍色
R＝0
G＝0
B＝100

2 建立紅色、綠色和藍色的圖層，分別放在上個步驟所複製的3張圖層上方，並將混合模式設定成[色彩增值]。

技巧
活用

3 紅色、綠色和藍色的圖層分別與下方的圖層合併。

4 上方兩個圖層設定成[濾色]。每個圖層都移動幾格像素，就能呈現出顏色錯位的樣子。到此就完成了色差的作業。

以逆光來突顯輪廓

逆光可以輕鬆營造出故事性的氛圍，是一種很受歡迎的加工方式。主要是利用在輪廓周圍增添強光，突顯出人影，並強化人物的存在感。

製作逆光的範例

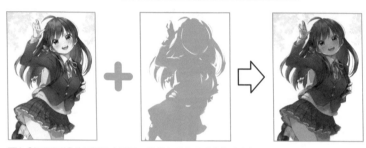

1 在 [色彩增值] 的圖層塗上影子。這裡主要是用淺紫色來上色。

2 在 [相加] 或 [加亮顏色] 的圖層中，於輪廓邊緣添加光線。※為了方便解說，將背景設定成灰色。

技巧活用

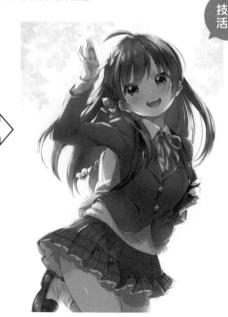

手繪感可以用
紙張的紋理來呈現

添加紙張的紋理，可以輕鬆地呈現出手繪感。例如，將圖畫紙質感的紋路疊在淺色配色的插圖上，感覺就會像是用水彩用具上色的樣子。

沒有紋理	有紋理

圖為沒有添加紙張紋理的樣子。

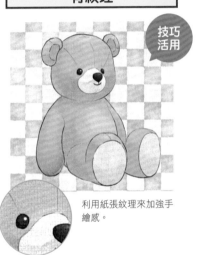

利用紙張紋理來加強手繪感。

CLIP STUDIO PAINT

在[素材]面板→[Monochromatic pattern]→[Texture]中有可以呈現出紙張質感的紋理。在[圖層屬性]的[效果]中打開[質感合成]，就能自然地合成紋理。

Photoshop

從[圖層]菜單→[新增填滿塗層]→[圖樣]中可以選擇紙張的紋理。合成時將混合模式設定成[覆蓋]或[柔光]等。

利用反射的對比度 來表現出硬度

利用與反射強度或陰影間的對比度，可以表現出物體的質感。舉例來說，堅硬的物體一般都會加上鮮明的反光，柔軟的物體則會添加朦朧的漸層色。

反光在不同情況下的畫法

技巧 活用

容易反射光線的物體用較為銳利的筆刷來繪製反光。

堅硬

金屬或寶石等表面光滑的堅硬材料會強烈反射光線，所以加強反光的對比度，可以呈現出堅硬的質感。

技巧 活用

柔和的光線要像是與周圍顏色混合般地畫出朦朧感。

柔軟

繪製表面摸起來粗糙不光滑，材質柔軟等不會強烈反射光線的物體時，要降低對比度。

Chapter **4**

姿勢／構圖

這個章節要介紹的是繪製姿勢時的
訣竅、如何掌握具有良好平衡的構
圖，以及在構圖上展現出各種效果
的技巧等。

藉由對立式平衡
來增加姿勢的美感

重心放在一隻腳上，肩線和腰線呈相反方向的姿勢稱為對立式平衡。對立式平衡除了可以讓人物插畫的站姿顯得更生動，還能表現出人體的美感。

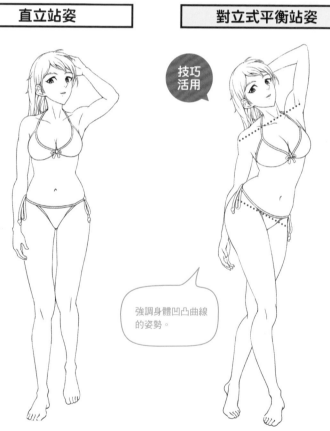

| 直立站姿 | 對立式平衡站姿 |

技巧
活用

強調身體凹凸曲線
的姿勢。

如果是要表現出靜態的感覺，就不用
在意是否有呈現出對立式平衡。

呈現出對立式平衡的姿勢。通常都是
從腰部開始扭向左右側的姿勢。

扭動身體更顯生動活潑

扭轉身體的姿勢可以表現出生動有活力的動作。與沒有扭轉的姿勢相比，繪製上會比較困難，但相對的，就能畫出更生動、更有立體感的插畫。

直立的身體	扭轉的身體

技巧
活用

上半身和下半身的方向不同，比較能展現出生動活潑的感覺。

上圖中的人物擺出的是動態的姿勢，但因為沒有扭轉身體，與右圖相比就顯得比較靜態。

姿勢與左圖相似，但藉由扭轉身體讓整體姿勢看起來更有活力。

以四肢大開的姿勢
展現出豪邁感

抬頭挺胸的姿勢通常會帶給人堂堂正正的印象。而除了胸部，就連其他身體部位都往外打開的姿勢，則會呈現出豪邁的感覺。尤其是當大腿打開時，會散發出英勇雄壯的氛圍。

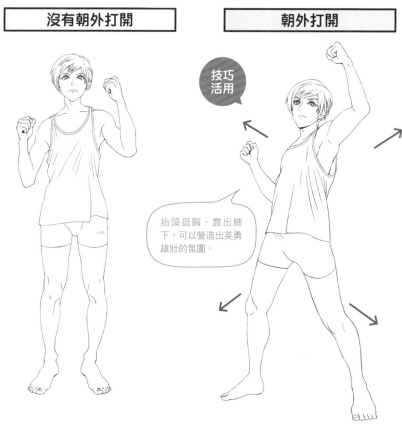

沒有朝外打開	朝外打開

技巧活用

抬頭挺胸、露出腋下，可以營造出英勇雄壯的氛圍。

沒有向外打開的姿勢，會給人一種溫順可愛的感覺。

像是要展現出力量般，四肢朝外大開的姿勢，具有讓身體看起來更雄壯的效果。

以身體朝內的姿勢
展現出端莊感

像是要縮小身體般,將肩膀往內縮或大腿往內靠的姿勢,看起來會有種端莊文雅的感覺。例如性格拘謹、溫和的人物就非常適合腋下夾緊、身體朝內的姿勢。

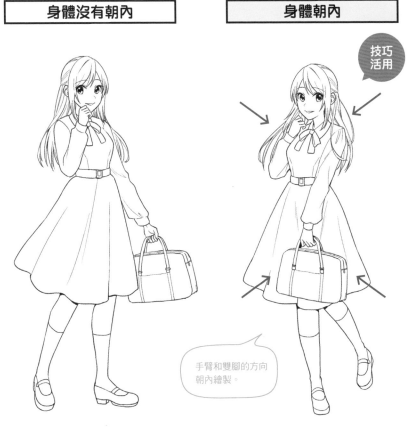

身體沒有朝內	身體朝內

技巧
活用

手臂和雙腳的方向
朝內繪製。

身體方向沒有朝內的姿勢。如果人物是活潑有朝氣的類型,就比較適合這種姿勢。

圖為夾緊腋下、大腿朝內的端莊姿勢。在繪製具有良好教養的人物時,要記得讓身體往內縮。

將脊椎想像成S型，就能畫出自然的姿勢

即使是在「背部伸直」的狀態下，人體的脊椎也會呈現出些微的曲線。因此，確實掌握脊椎的曲線，就能畫出自然的姿勢與漂亮的身體線條。

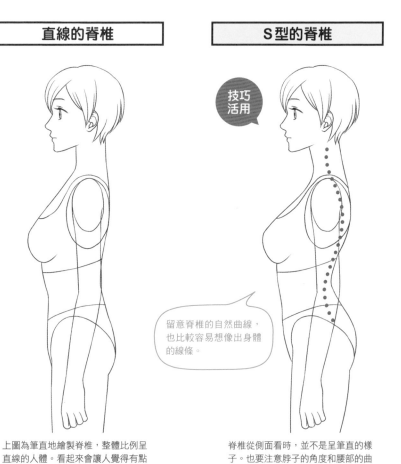

| 直線的脊椎 | S型的脊椎 |

技巧活用

留意脊椎的自然曲線，也比較容易想像出身體的線條。

上圖為筆直地繪製脊椎，整體比例呈直線的人體。看起來會讓人覺得有點僵硬。

脊椎從側面看時，並不是呈筆直的樣子。也要注意脖子的角度和腰部的曲線。

符合可活動範圍的自然動作

在繪製姿勢時，如果沒有事先了解身體的可活動範圍，可能會呈現出不自然的姿勢。舉例來說，腋下沒有打開，就不可能轉動肩膀。此外，想要確認身體的可活動範圍時，可以試著直接對著鏡子擺出姿勢。

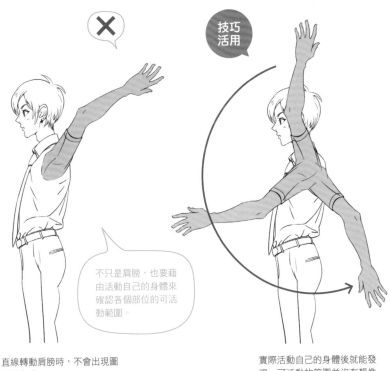

不可能做到的可活動範圍

自然的可活動範圍

✕

技巧活用

不只是肩膀，也要藉由活動自己的身體來確認各個部位的可活動範圍。

直線轉動肩膀時，不會出現圖中的角度。

實際活動自己的身體後就能發現，可活動的範圍並沒有想像中的那麼大。

向旁邊看的姿勢
也會移動到肩膀

在看向旁邊的姿勢中，如果只有轉動脖子會顯得不太自然。因此，在繪製這種姿勢時，要連同腰部和肩膀都一起稍微轉動，如此就能畫出自然轉向側面的姿勢。

| 沒有轉動肩膀 | 轉動肩膀 |

技巧
活用

上半身的方向也
要配合臉部的方
向稍微調整。

只有轉動脖子的姿勢並不符合實際的
人體情況，看起來會有點彆扭，而且
也會給人一種單調平板的印象。

藉由轉動肩膀的動作，讓整個身體看
起來像是隨著臉部移動，讓姿勢更有
真實感。

轉身的姿勢要依照眼睛、脖子、肩膀的順序來改變方向

轉身的姿勢要在稍微露出背部的同時扭轉腰部，並移動眼睛、脖子和肩膀，讓視線往後看。建議以眼睛→脖子→肩膀來掌握移動順序。肩膀轉動的幅度與轉身的幅度會成正比。

只有臉部向後看

只有臉部向後看的轉身姿勢看起來會不太自然。

技巧
活用

自然地向後看

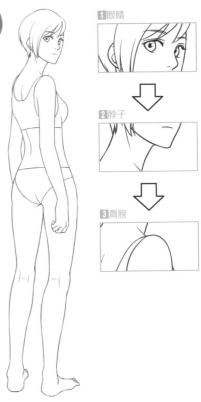

1 眼睛

2 脖子

3 肩膀

轉身是一種常用於展現出人物美麗程度的姿勢。繪製時要注意姿勢是否自然。

朝上看的姿勢腰部要後仰

初學者在畫往上看的姿勢時，很常犯下只有臉部朝上的錯誤，這種畫法會讓姿勢看起來不太自然。繪製時連同腰部一起往後仰，就能自然地將視線投向正上方。

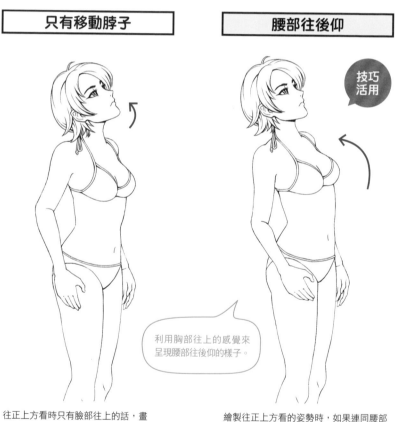

只有移動脖子

腰部往後仰

技巧活用

利用胸部往上的感覺來呈現腰部往後仰的樣子。

往正上方看時只有臉部往上的話，畫出來的姿勢會顯得不太自然。

繪製往正上方看的姿勢時，如果連同腰部一起往後仰，就能畫出自然的姿勢。

手臂和背部向後仰時，
會展現出充滿朝氣的樣子

朝氣蓬勃的人物適合四肢充滿能量的姿勢。背部與手臂往後伸展，就能展現出精力充沛的樣子。

手臂和腰部沒有往後仰	手臂和腰部往後仰

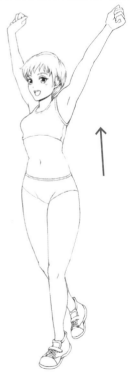

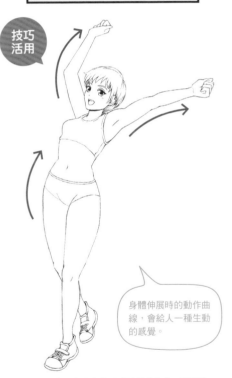

技巧活用

身體伸展時的動作曲線，會給人一種生動的感覺。

在與右圖相同姿勢的情況下，手臂和腰部沒有往後仰的姿勢看起來會比較穩重。

藉由手臂往後伸展或腰部往後仰，挺起胸部的動作，來呈現出生動有活力的姿勢。

剪影可以理解的姿勢
更容易傳達給他人

想要明確地展現出人物的行為時，建議以就算轉成剪影也能看出是什麼樣的姿勢為標準來進行繪製。如此就能一眼看出人物是在做什麼動作。

難以傳達

轉成剪影時難以理解的姿勢，只要仔細畫出細節，就能傳達出插圖的意思，但觀看者可能會需要花一點時間才有辦法理解。

容易傳達

技巧活用

在剪影中能明顯看出打開的雙手和麥克風，表示這是一張可以輕易理解的插圖。

姿勢愈往前傾，
奔跑的速度就顯得愈快

在繪製全速奔跑的人物時，建議採取上半身往前傾，視線直視前方的姿勢。姿勢愈是往前傾，奔跑的速度看起來就會看起來愈快。

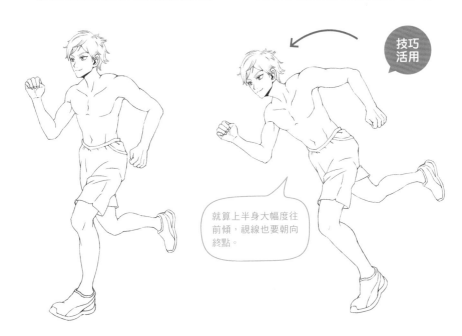

上半身挺直

往前傾的姿勢

技巧
活用

就算上半身大幅度往前傾，視線也要朝向終點。

上半身挺直奔跑的姿勢，看起來會像是在輕快地慢跑。

姿勢愈是往前傾，就愈像是往前衝刺的姿勢。建議手臂擺動幅度也要跟著畫大一點。

memo　在繪製彎道奔跑的姿勢時，身體往內側傾斜，看起來會更逼真。

畫出動作的前、後瞬間，看起來會更生動

如果要畫出碰出某個物體的動作，可以選擇繪製碰觸前一刻或碰觸後一刻的畫面。這樣的話，觀看的人就能想像出前後的動作，並有一種身歷其境的感覺。

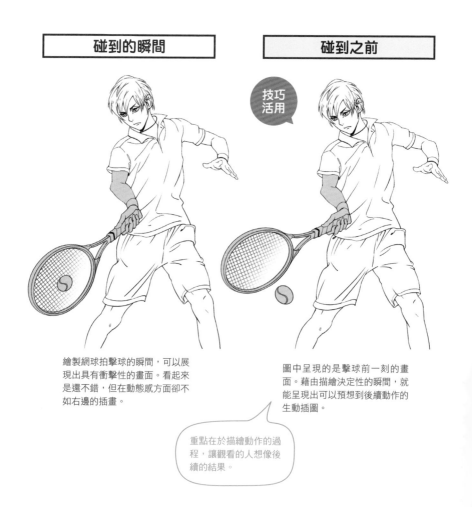

碰到的瞬間

碰到之前

技巧活用

繪製網球拍擊球的瞬間，可以展現出具有衝擊性的畫面。看起來是還不錯，但在動態感方面卻不如右邊的插畫。

圖中呈現的是擊球前一刻的畫面。藉由描繪決定性的瞬間，就能呈現出可以預想到後續動作的生動插圖。

重點在於描繪動作的過程，讓觀看的人想像後續的結果。

雙手放在腦後，
就能展現出性感的姿勢

一般來說，手部是繼臉部後最容易吸引注意力的部位。抬起手臂放在腦後的姿勢，會隱藏雙手、露出腋下，所以可以強調出身體的曲線。因此，非常適合用於要展現出性感氛圍的時候。

雙手放下	雙手放在腦後

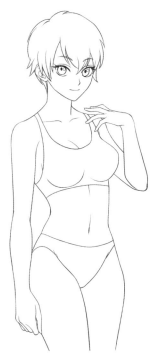

技巧
活用

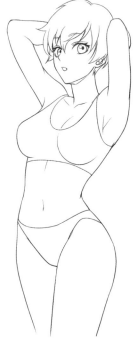

放下手臂的姿勢無法看出胸部和臀部的輪廓曲線，所以很難展現出性感的感覺。

抬起雙臂時可以清楚呈現出胸部、腰部和臀部的線條，使人物看起來更性感。

手部放在靠近臉部的位置，可用來吸引注意力

雙手是繼臉部之後較容易吸引注意力的部位。只要將手放在靠近臉部的位置，就能達到集中視線的效果。因此，想要強調長相的可愛感或帥氣感時，可以將手放在臉的旁邊。

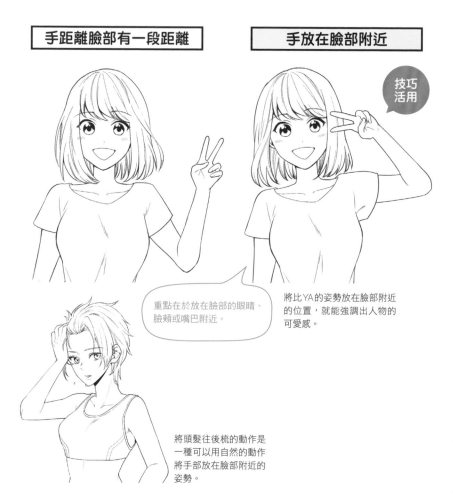

手距離臉部有一段距離

手放在臉部附近

技巧活用

重點在於放在臉部的眼睛、臉頰或嘴巴附近。

將比 YA 的姿勢放在臉部附近的位置，就能強調出人物的可愛感。

將頭髮往後梳的動作是一種可以用自然的動作將手部放在臉部附近的姿勢。

memo　除了將頭髮往後梳的動作外，還有其他會將手放在臉部附近的情境，例如吃東西的場景或推眼鏡的動作等，可以試著在這部分放點心思。

非重點的那隻手
以各種備案來填補空白

用一隻手就能做出活力充沛或比YA的動作時，常常會遇到不知道另一隻放在哪裡會
比較好的情況。建議事先準備幾個「看起來合乎邏輯」的備案，例如插腰、放口袋
等。

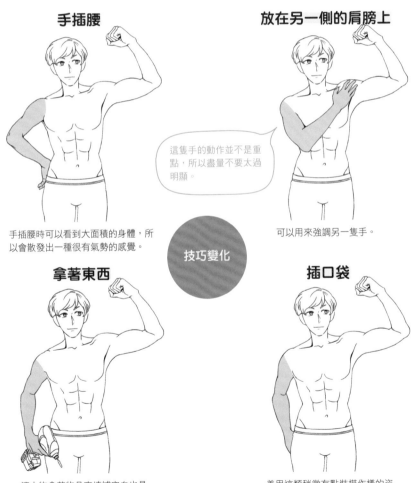

手插腰

放在另一側的肩膀上

這隻手的動作並不是重
點，所以盡量不要太過
明顯。

手插腰時可以看到大面積的身體，所
以會散發出一種很有氣勢的感覺。

技巧變化

可以用來強調另一隻手。

拿著東西

插口袋

讓人物拿著物品來填補空白也是
一種常見的方式。

善用這類稍微有點裝模作樣的姿
勢等，繪圖上會很方便。

手指關節稍微彎曲，
營造出手部放鬆的感覺

如果在放鬆姿勢下，手指呈現伸直的樣子，看起來就會有種機器人的感覺。試著觀察一下，當自己擺出放鬆的姿勢時雙手所呈現出的模樣，就能掌握雙手在自然狀態的樣子。

手指伸直

放下的手指如果沒有彎曲，會有一種像是在刻意用力的感覺。

手指稍微彎曲

技巧活用

繪製放鬆的雙手時，每根手指都要稍微彎曲。

每根手指的彎曲程度會隨著情況而改變，例如食指會比較直等。

大拇指沒有握緊的握法，會顯得比較可愛

握緊拳頭會給人一種豪爽的感覺，一般來說，可能不太適合擺出可愛姿勢的女孩子。
不過，只要稍微改變拇指的力道，讓人物輕輕地握拳，就能做出輕鬆、可愛的姿勢。

握緊	輕握

技巧
活用

緊緊握住拳頭時會顯得很用力，導致
沒辦法呈現出輕鬆的感覺。

拇指不彎曲地握拳，可以展現出可愛
的感覺。

利用食指做出各種姿勢

突顯食指的姿勢有很多種變化，在不知道要選擇哪一種姿勢時，可以稍微研究一下。
根據食指指向的地方，呈現出來的感覺也會有很大的變化，因此，繪製時請務必要將
人物的性格列入考量中。

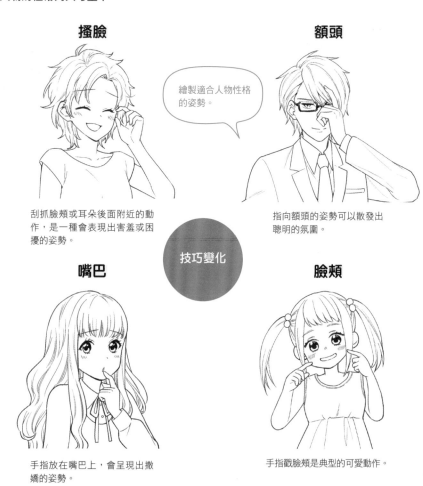

搔臉

繪製適合人物性格的姿勢。

刮抓臉頰或耳朵後面附近的動作，是一種會表現出害羞或困擾的姿勢。

額頭

指向額頭的姿勢可以散發出聰明的氛圍。

技巧變化

嘴巴

手指放在嘴巴上，會呈現出撒嬌的姿勢。

臉頰

手指戳臉頰是典型的可愛動作。

memo　嘴巴裡含著什麼東西或咬著什麼東西的姿勢，會呈現出一種天真無邪的可愛感。可能是
因為會讓人想起吸吮胸部或奶嘴的嬰兒。

踮腳尖會表現出飄浮感

在飄浮或跳躍的姿勢中，將腳尖伸直，明確表示出腳沒有著地的狀態，就能呈現出飄浮感。相反地，如果腳尖沒有伸直，會讓人覺得下方有地面。

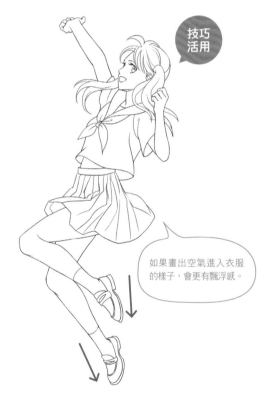

腳尖沒有伸直

腳尖伸直

技巧
活用

如果畫出空氣進入衣服的樣子，會更有飄浮感。

腳尖沒有伸直時，會有種踩在地面上感覺。

將腳尖伸直，明確表示出腳沒有著地的狀態，就能呈現出飄浮感。

以倒三角形的感覺來呈現，
會更容易畫出單腳站立的姿勢

人在擺出不穩定的姿勢時，會移動雙臂來保持平衡。因此，在畫這類型的姿勢時，想像把人裝在倒三角的容器中的話，繪製上會更容易。

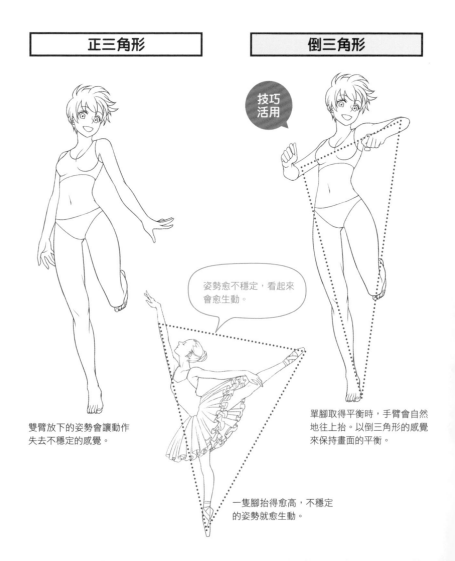

正三角形	倒三角形

技巧
活用

姿勢愈不穩定，看起來
會愈生動。

雙臂放下的姿勢會讓動作
失去不穩定的感覺。

單腳取得平衡時，手臂會自然
地往上抬。以倒三角形的感覺
來保持畫面的平衡。

一隻腳抬得愈高，不穩定
的姿勢就愈生動。

只要確定人物和場景，
就能決定好呈現的姿勢

只要決定好人物的個性和場景情況等，自然而然就會連同人物的姿勢和表情一起確定下來，並畫出充滿感情，具有說服力的插畫。因此，無法決定姿勢時，可以試著先從插圖的設定開始思考。

沒有設定	有設定

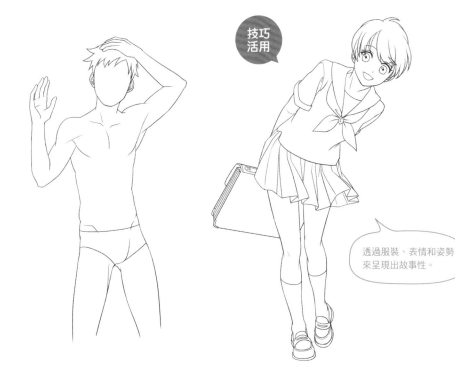

技巧
活用

透過服裝、表情和姿勢
來呈現出故事性。

如果沒有確定人物或場景，就會連表情、姿勢和服裝都難以決定。

上圖是要表達出放學後一起回家的女孩，轉頭對自己說「明天見」的場景。

臉部的方向能表現出情緒

根據臉部的方向，可以讓人對人物的性格和情緒更有印象。如果方向錯誤，就很難正確地向觀眾傳達出人物的情感。

往側面看

像是陷入沉思的側臉，會讓人有種悲傷的感覺。

由上往下看

像是俯視般地抬高下巴，會展現出人物的傲慢感。

技巧變化

由下往上的瞪視

從下方露出銳利眼神的表情。在展現平靜氛圍的同時，傳達出堅定的意志。

往上看

往上看時會展現出開朗積極的氛圍。

對齊地平線，使人物看起來像在同一個平面

如果是相同的體型或姿勢，無論是在透視圖的哪個地方，與地平線重疊的部位都會是一樣的。以與地平線重疊的部位為標準，就可以讓位於遠處的人物也站在同一平面上。

地平線與相同的部位重疊

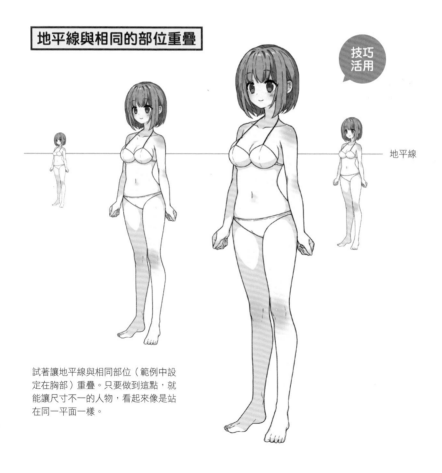

技巧
活用

地平線

試著讓地平線與相同部位（範例中設定在胸部）重疊。只要做到這點，就能讓尺寸不一的人物，看起來像是站在同一平面一樣。

臉部放在中央線上方，構圖會比較穩定

正中間上方一帶是整體畫面中最容易吸引觀看者注意力的地方。通常都會將人物的臉部等想展現的部位安排在這個容易引人注目的區域。

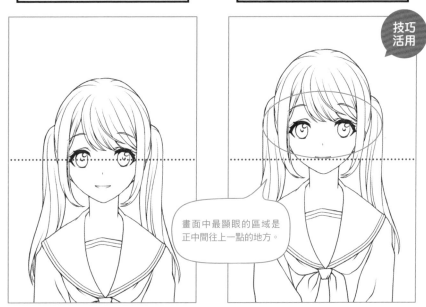

放在正中間

放在正中間的上方

技巧活用

畫面中最顯眼的區域是正中間往上一點的地方。

臉部，尤其是眼睛的部位是最容易吸引觀看者的重點，但如果把眼睛放在畫面的正中央，會讓人有種位置好像比想像中還要低的感覺。

將容易引人注目的臉部安排在正中間上方一帶顯眼的區域，構圖上會比較穩定。

 memo

正中間上方一帶是最引人注目的地方，這點在橫向構圖中也一樣。

臉部特寫最好是
連肩膀都一起畫進去

臉部特寫的關鍵在於要擷取哪些部分。一般認為切掉脖子會顯得不太吉利，所以會盡量連脖子以下的部位都一起納入畫面中。相對的，額頭以上部位就算切掉也沒關係。

擷取到脖子處

連肩膀都一起納入

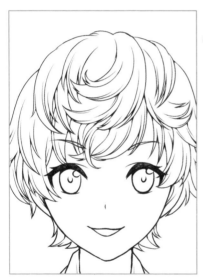

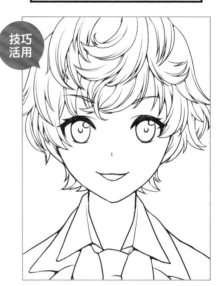

技巧活用

除了有想要明確表達出的意圖，例如「不穩定的感覺」，否則最好不要切在脖子處。

通常特寫都會納入一點肩膀的部位，以免切在脖子處。

> 切除頭頂並不會讓人覺得不自然。

此外，也有一種是以相機往人物靠近的感覺所呈現的特寫。這類型的特寫有時會出現頭部或下巴等大部分輪廓被切掉的情況，但不會散發出像是斬首般的不祥感。

臉部周圍背景乾淨俐落，
比較能突顯出重點

將顯眼的物體放在臉部周圍時，會使觀看者的視線無法集中，因此，必須注意背景物體放置的位置。尤其是頭部後面如果放有棒狀物，看起來就會像是頭頂上刺了什麼東西，會顯得不太美觀。

臉部周圍雜亂	臉部周圍乾淨俐落

電線桿等棒狀物看起來像是放在頭部後的構圖在日本稱為「串刺し（串燒）」，一般都認為這不是合格的構圖。

技巧活用

背景很精細時，建議要以將臉部周圍清理乾淨的方式來決定構圖。

背景有電線桿、樹木和高塔等物體時要多加注意。

日本國旗構圖法
會增加人物的存在感

將主題放在中央的構圖稱為日本國旗構圖法。這種構圖方式看似隨便，但其實可以強烈地直接表達訴求，並增加人物存在感，吸引觀看者的注意力。

避開日本國旗構圖

圖為臉部靠近邊緣的構圖。這種構圖可以展現出背景和身體的曲線，所以並不是不好的例子。

日本國旗構圖

技巧
活用

圖為將臉部放在畫面中央的日本國旗構圖。這種構圖可以強烈地展現出人物的存在感。

memo
　　　一般都認為簡單的日本國旗構圖法並不好掌握，因為很容易讓畫面變得沒什麼特色。之所以在這裡推薦日本國旗構圖法，並不是說這一定是最好的選擇，而是為了讓各位多一個展現人物的選擇。

利用分割畫面的格線來取得畫面的平衡

利用將畫面的直向和橫向皆分割成分3等分的格線來作為引導線，有助於掌握構圖的平衡，畫出穩定的構圖，例如把格線當作水平線的基準或是在格線的交叉點放置物體等。

分割畫面的格線

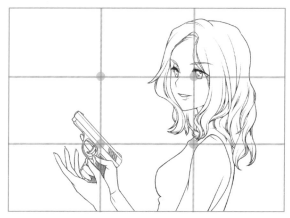

技巧活用

三分法構圖

在作為重點的臉部或配件放在將直向和縱向分割成3等分的格線交叉點上，就能取得畫面的平衡。

連同三分法構圖一起記住 Railman 構圖，使用起來會很方便。

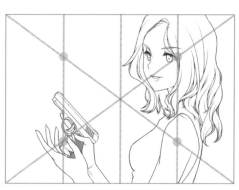

Railman 構圖

Railman 構圖是以縱線將畫面分割成四等分後，將重點放在對角線交叉點上的構圖法。其特色在於，相較三分法構圖，重點的位置會更偏向外側。

地平線傾斜
有助於增加動作的氣勢

一般地平線都會保持在水平的狀態，但如果讓地平線呈現傾斜的角度，就能營造出如相機搖晃般的效果，讓畫面產生不穩定的感覺。想要表現出動作場景或不穩定感時可以善用這個技巧。

水平構圖	地平線傾斜的構圖

技巧
活用

沒有想要展現出特別的目的時，基本上會以水平構圖為主。

傾斜構圖會呈現出「世界正在搖晃」的感覺，可以營造出具有臨場感的故事性氛圍。

必須留意的是，角度太過傾斜時，會導致觀看者很難看清插畫的內容。

可以將三角形 作為構圖時的提示

在安排物體的位置時，以三角形作為參考會比較容易確定整體的構圖。此外，底部寬的三角形構圖會表現出穩定感，所以在決定人物姿勢時，三角形也可以發揮出良好的引導作用。

三角形構圖

技巧活用

建議不要用水平線和垂直線來組成三角形，看起來會不太自然。

以重點構成的三角形

將連接重點的線條組成三角形，就能掌握整體的平衡。例如，容易吸引注意力的臉部、眼睛或顯眼的配件等都可以當作圖畫的重點。

技巧活用

以輪廓構成三角形

圖為輪廓形成一個三角形的構圖。三角形如果是寬底邊，就能增加穩定感，並營造出沉穩的氛圍。

利用之字構圖
來創造節奏感

畫面中有很多元素時，如果只是單純排列在一起，會顯得畫面很不集中。之字構圖有助於整理、編排圖中的元素。此外，還能增加規律性，使畫面具有節奏感。

之字構圖

技巧活用

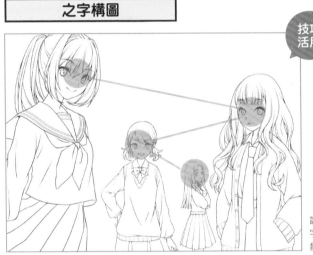

讓連接重點的線條呈之字形並具有規律性，就能使整體畫面達到平衡。

隨機擺放

安排位置時，如果缺乏規律性，就會分散注意力，使畫面看起來不太整齊。

在人物前方留白，就能打造出穩定的畫面

在描繪人物側臉時，通常都會在臉部朝向的方向留下部分空間。如果是留在頭部後方，會讓人覺得背後好像有什麼東西要過來。除了刻意要營造出不穩定的感覺外，一般建議留白還是留在前方會比較好。

前方留白

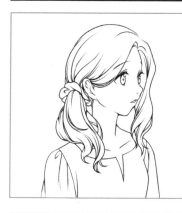

技巧
活用

在人物視線的方向留白，會呈現出自然的構圖。

後方留白

製造出不安感的構圖會用在恐怖或懸疑等情境中。

背後留白的構圖，會營造出視線外好像有什麼東西的緊張感。

對角線可以自然而然地 引導視線

傾斜擺放主題的對角線構圖，其特色是有助於讓畫面看起來既生動又有魄力。這種構圖能控制觀看者的視線動向，以流暢動線來呈現插畫。

對角線構圖

技巧活用

傾斜身體

臥躺的人物很容易就能畫成傾斜的角度，並形成對角線構圖。

> 可以用人物塞滿畫面。

傾斜配件

利用刀劍或棒狀配件也可以形成類似對角線的動線。

畫出比較的對象，
可以展現出尺寸的大小

在繪製巨大的奇幻生物或機器人時，在旁邊放置一個有助於想像尺寸的物體，就能強調出大小差異。也就是說，藉由畫出比較的對象，能使人想像出規模有多巨大。

沒有畫出比較的對象	畫出比較的對象

技巧
活用

如果只畫龍本身，會很難傳達出這隻龍到底有多大。

畫出作為比較對象的小孩子，就能讓人輕鬆理解龍有多巨大。

memo　使用人類作為與巨大的物體進行比較的對象時，很容易就能理解比例上的差異。但如果是要與小型物體進行比較，則建議使用寶特瓶等常見於日常生活且具有獨特外型的物品。

小張的草圖更方便討論構圖

在討論構圖時，建議可以畫成一張張小張的縮略圖，如此就能快速地討論多張構圖。
除此之外，因為繪製的尺寸小，很容易就能掌握整體構圖給人的感覺。

以小張草圖進行討論

技巧
活用

小張草圖

簡略地畫成小張圖
畫後進行討論。

草圖　　　　　　　　　　線稿　　　　　　　　　　上色／收尾

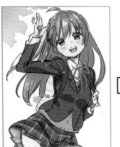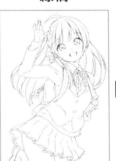

用小張的草圖決定好大概的構圖後，畫出詳細的草圖，
並以此作為線稿的基礎，再進行上色、收尾。

memo　　小張草圖的優點是輕鬆就能繪製完成。舉例來說，在前往目的地時，可以用小張草圖的
方式，將想到的構圖記錄在筆記本上。

仰視的角度
可以強調出存在感

仰視的角度可以讓對方看起來比較巨大，因此很容易就能形成能夠為人物帶來強烈印象的構圖。此外，這個角度還可以營造出驕傲自大的感覺，所以也能用來描繪囂張跋扈或身分高貴的人物。

基本角度	仰視

技巧活用

相機水平拍攝時的基本角度。以相機高度（視線高度）設定於臉部周圍的感覺來繪製。

仰視的角度會展現出魄力。適合用於想要表現出壓迫感等情境。

感覺像是從較低的位置，將相機朝上拍攝。

俯視的角度
比較好畫出全身

在繪製站立的人物時，選擇俯視的角度會比較容易讓全身都放入構圖中。此外，這個角度可以輕鬆地將臉部畫得比較大，因此也可以用於想要強調表情的時候。

基本角度	俯視

圖為基本的水平角度。這個角度適合用來呈現身體的線條。

技巧活用

俯視的角度也能輕易地將全身納入畫面中。在這個角度中，相對於臉要畫得比較大，腳要畫得比較小，才能呈現出透視感。

感覺像是從較高的位置，將相機朝下拍攝。

memo 　俯視的角度可以簡單明瞭地呈現出物體的樣子和位置，也可以用在想要傳達出場景情況的時候。

發揮透視的效果 以營造出氣勢

發揮極端的透視效果以展現出魄力的構圖，是一種類似於漫畫誇大化的技巧。比較常使用的呈現方式是，將突出的那隻手畫得比較大，讓觀眾覺得人物正朝著自己衝過去。

| 沒有發揮出透視的效果 | 發揮出透視的效果 |

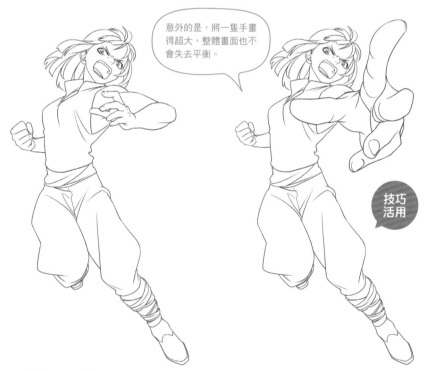

意外的是，將一隻手畫得超大，整體畫面也不會失去平衡。

技巧活用

就算沒有發揮出透視效果，插圖看起來也很生動，但與右圖相比會少了點魄力。

發揮出透視效果，將手畫得很大後就會展現出魄力。用在動作場景時，效果尤其顯著。

memo　將近處的物體放到最大等誇大遠近感的方法稱為誇張化透視。有時也被稱為漫畫透視或虛假透視。

利用魚眼透視
來改變畫面的印象

魚眼鏡頭的構圖是一種可以像是壓縮比視野更廣的範圍，將周邊環境都納入畫面的構圖。這種構圖會呈現出空間扭曲的感覺，所以會散發出獨特的壓迫感。此外，也可以利用扭曲的畫面來表現出緊張感。

基本角度

在基本的水平角度中，背景的水平線和垂直線會給人一種單調的感覺。

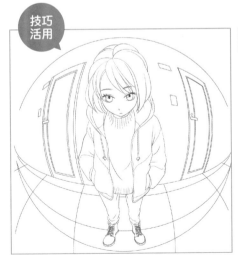

技巧
活用

魚眼角度

如果背景原本是直線的建築，就能強調出魚眼透視。

以魚眼透視來呈現時，圖畫會產生扭曲，並散發出不穩定感和緊張感。

雙人構圖可以利用
視線來表示關係性

在圖畫中擺放兩個人物時，要注意視線的方向是指向哪裡。視線的方向可以傳達出雙方間的感情和關係，使插畫展現出故事性。

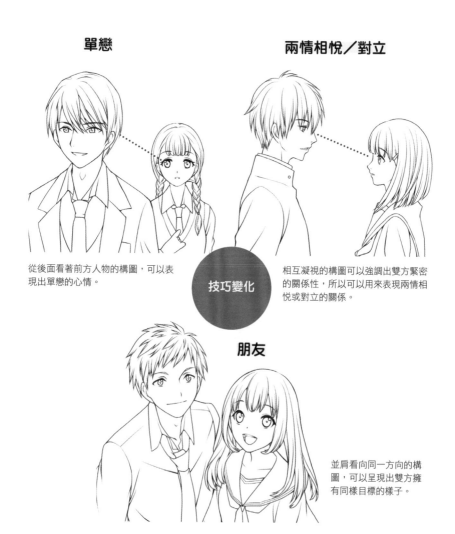

單戀

兩情相悅／對立

技巧變化

從後面看著前方人物的構圖，可以表現出單戀的心情。

相互凝視的構圖可以強調出雙方緊密的關係性，所以可以用來表現兩情相悅或對立的關係。

朋友

並肩看向同一方向的構圖，可以呈現出雙方擁有同樣目標的樣子。

索引

插畫家介紹

いろりこ
謝謝您購買這本書。

エイチ
這次是作為解說的人,但我還是會繼續學習繪畫的技巧!
`URL` https://ech.fanbox.cc/
`pixiv` 356998　`Twitter` @ech_

M尾
目前都在繪製書籍、廣告及遊戲等插畫。正在努力精進自己。
`URL` https://emuoillust.wixsite.com/emuo
`Twitter` @emuo_Mo

梶アキヒロ
目前以繪製少女和女性的人物插畫為主。喜歡和風。
`URL` http://akihiro-note.mystrikingly.com/
`pixiv` 31057313　`Twitter` @ak_hr

坂本ロクタク
喜歡妖怪和恐怖的東西,正在畫這類型的漫畫和插畫。
`Twitter` @S_ROKUTAKU

電鬼
常常在畫背景和女孩的插畫。
`URL` https://fusionfactory.myportfolio.com/
`pixiv` 10772　`Twitter` @denki09

ナカニシイクシ
技巧很重要!可以有效提高表現力!
`URL` http://nakaart.wp.xdomain.jp/
`pixiv` 1153391　`Twitter` @nakanishi_ixi

中原美穂
喜歡畫有男子氣概的人物。
`pixiv` 13613081　`Twitter` @mh_nkhr

hiromyan
在參與製作的過程中,重新了解了何謂人體構造和人物塑造!
`URL` https://hirohoma.wixsite.com/tamayura
`pixiv` 10849872　`Twitter` @hiromyan5

保志乃シホ
這次透過重新檢視繪畫,我自己也學到很多!
`URL` https://hosin0work.tumblr.com/
`pixiv` 18520718　`Twitter` @hosin0_siho

宮野アキヒロ
還在努力修行中。在繪畫的步驟中最喜歡線稿的部分,因為可以讓內心平靜下來。
`URL` https://miyanoakihiro.tumblr.com
`pixiv` 3851903　`Twitter` @miyanoakihiro00

六槻ナノ
久違地用數位工具來畫畫,覺得很開心!
`URL` https://nanomutsuki.tumblr.com/
`Instagram` @nano_illustrator

山咲海
恭喜出版!很開心可以參與製作!
`URL` http://site-800544-714-3157.mystrikingly.com/
`Twitter` @yamasaki_umi

れんた
我是插畫家れんた。請盡情享受這本很棒的書吧!
`URL` http://renta.mystrikingly.com/
`pixiv` 12136　`Twitter` @derenta

協助調查
謝謝大家的協助！

*zoff	坂本ロクタク	日向あずり
cccpo	茶倉あい	ヒラコ
Gia	さぼてん	武楽清
hiromyan	四角のふち	藤森ゆゆ缶
KISERU	星璃	舞姫
MAKO.	すずきけい	紅緒
Mugi	鈴城敦	まさきりょう
M尾	すろうす	みじんコ王国
sone	せろろ～す	宮野アキヒロ
yuki*Mami	ゼンジ	美和野らぐ
石川香絵	タネダヒワ	六槻 ナノ
いっさ	珠樹みつね	宗像久嗣
岩元健一	辻本嗣	六七質
鶯ノキ	つよ丸	むらいっち
卯月	てこ	餅田むぅ
エイチ	電鬼	山上七生
界さけ	天神うめまる	山咲 海
景山まどか	時任 奏	吉田誠治
吉比	とみやまヒル	吉村拓也
木屋町	中原美穂	ラルサン
玖住	庭トリ	林檎ゆゆ
くちびる	バシコウ	綿
くろでこ	ハジメカナメ	
くろにゃこ。	蓮水薫	等人
玄米	はとはね	按五十音排序
神武ひろよし	花輪みのる	
虎龍	葉星ヒトミ	
榊原宗々	明加	
逆月酒乱	ヒデサト	

※只列出同意刊登的人名

■作者簡介

Sideranch

業務內容為漫畫製作、遊戲企劃、角色設計、插圖製作及動畫製作的製作公司。
過去曾執筆《CLIP STUDIO PAINT PRO 公式ガイドブック》（MdN）、《CLIP
STUDIO PAINT EX 公式ガイドブック》（MdN）、《クリスタデジタルマンガ&イ
ラスト道場 CLIP STUDIO PAINT PRO/EX 対応》（SOTECHSHA）等書。其他尚
有製作及出版《漫画の奧義 (1) 神話伝説の世界とペンタッチ技法》、《絵師で彩
る世界の民族衣装図鑑》等書籍。

■插畫

いろりこ	中原美穂
エイチ	hiromyan
M尾	保志乃シホ
梶アキヒロ	宮野アキヒロ
坂本ロクタク	六槻ナノ
電鬼	山咲 海
ナカニシイクシ	れんた

■封面設計
小口翔平＋喜來詩織（tobufune）

■內文設計・排版
山森ひみつ

■企劃・編輯
島田龍生（サイドランチ）
杉山聡

キャライラストを上手く描くためのノウハウ図鑑
CHARA ILLUST WO UMAKU KAKU TAME NO KNOW-HOW ZUKAN
Copyright © 2020 Sideranch
All rights reserved.
Originally published in Japan by SB Creative Corp., Tokyo.
Chinese (in traditional character only) translation rights arranged with
SB Creative Corp. through CREEK & RIVER Co., Ltd.

職業繪師的人物插畫即戰力

出　　　版／楓書坊文化出版社
地　　　址／新北市板橋區信義路163巷3號10樓
郵 政 劃 撥／19907596　楓書坊文化出版社
網　　　址／www.maplebook.com.tw
電　　　話／02-2957-6096
傳　　　真／02-2957-6435
作　　　者／Sideranch
翻　　　譯／劉姍姍
責 任 編 輯／王綺
內 文 排 版／楊亞容
港 澳 經 銷／泛華發行代理有限公司
定　　　價／380元
初 版 日 期／2022年3月

國家圖書館出版品預行編目資料

職業繪師的人物插畫即戰力 / Sideranch作
; 劉姍姍翻譯. -- 初版. -- 新北市：楓書坊文
化出版社, 2022.03　面；　公分

ISBN 978-986-377-753-3（平裝）

1. 插畫 2. 人物畫 3.繪畫技法

947.45　　　　　　　　　110021836